舊蘭唐詩字帖

王午書 延林題

古越 王延林 書

荷潭 全圭鎬 譯

책을 내면서

　《한간당시자첩(漢簡唐詩字帖)》은 중국 상해시에 있는 "화동사범대학교"의 문자학 전공교수로 재직하다가 퇴임한 왕연림(王延林) 교수가 쓴 필첩이다. 역자(譯者)는 지금부터 10여 년 전에 한국의 '서문회'와 중국의 '상해시서예교수협의회' 간의 교류전 때에 만나서 교류하는 친구이다.

　한간(漢簡)의 글씨를 역자가 쓴 《서예감상과 이해》에서 자세한 설명을 빌어보면,

　"호남성 장사 마왕퇴(馬王堆)에서 출토된 간책과 산동성 임기(臨沂)에서 출토된 《손빈병법(孫臏兵法)》죽간은 서한(西漢) 전기의 한간(漢簡)이다. 문자로 보면 비록 예서에 속하지만 필법에서는 여전히 전(篆)의 흔적이 남아있다. 용필은 편리함을 따라 모나기도 하고 둥글기도 하지만 아직 분명한 예(隷)의 파책(波磔)은 없다. 결자(結字) 또한 엄격하게 방정한 형체가 아니어서 분명히 호북성 운몽수호지(雲夢睡虎地)의 진간 예서와 더불어 상통하는 관계이다. 내몽고에서 출토된 거연한간(居延漢簡)은 한간 중에서 정품으로, 그 중에 기년(紀年)이 있는 것이 적지 않다. 예를 들면, 〈태시삼년간(太始三年簡)〉·〈원봉원년간(元鳳元年簡)〉·〈본시이년간(本始二年簡)〉 등은 이미 성숙한 예서이다.

　상기한 바와 같이 한간(漢簡)은 백서(帛書)와 같은 글씨로, 전서(篆書)에서 예서(隷書)로 들어가는 시기에 쓰인 글씨이고, 백서(帛書)는 비단에 글씨를 썼으므로 비단의 금액이 비싸서 보편적으로 목간(木簡)이나 죽간(竹簡)에 글씨를 썼을 것으로 추정한다."고 하였다. 역자가 부언하면, 한간(漢簡)의 서체는 매우 예술적으로 구성된 글씨로, 서가(書家)가 작품을 쓸 때에 아주 적합한 서체라 할 수 있다. 그러므로 지금도 많은 서가들이 이 한간으로 많은 작품활동을 하고 있는 것으로 안다.

　참고로 말하면 왕연림 교수는 화조(花鳥) 문인화(文人畵) 등에도 능해서 요즘은 문인화로 상해에서 활발하게 활동하고 있는 것으로 안다. 역자가 번역한 당시(唐詩)는 지금도 많은 사람들의 인구(人口)에 회자(膾炙)되는 유명한 시(詩)들이다. 번역의 작업은 창작보다도 더 어려운 작업인데, 특히 시의 번역은 더 어렵다고 봐야 한다. 독자는 역자의 서툰 번역을 많은 너그러움으로 보아주시기를 부탁하며, 이 책을 가지고 온 이청화(李淸華) 선생과 출판에 응해주신 명문당 김동구(金東求) 사장님께 심심한 사의를 표한다.

<div align="right">2010년 5월 5일 수락산방(水落山房)의 한창(閒窓) 아래에서
하담(荷潭) 전규호(全圭鎬) 쓰다.</div>

목차

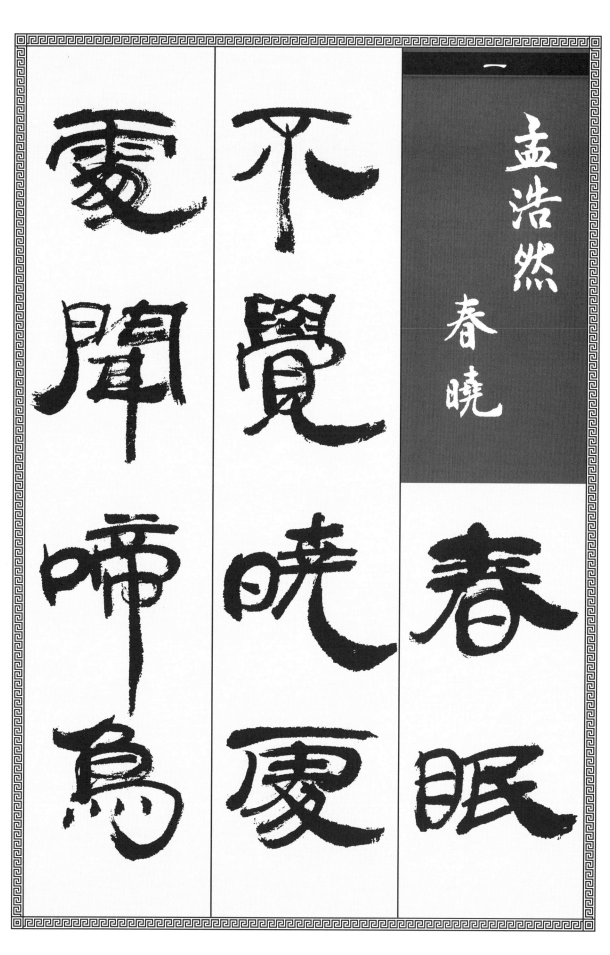

孟浩然　春曉

春眠不覺曉　處處聞啼鳥

一

春眠

不覺曉

處處聞啼鳥

5

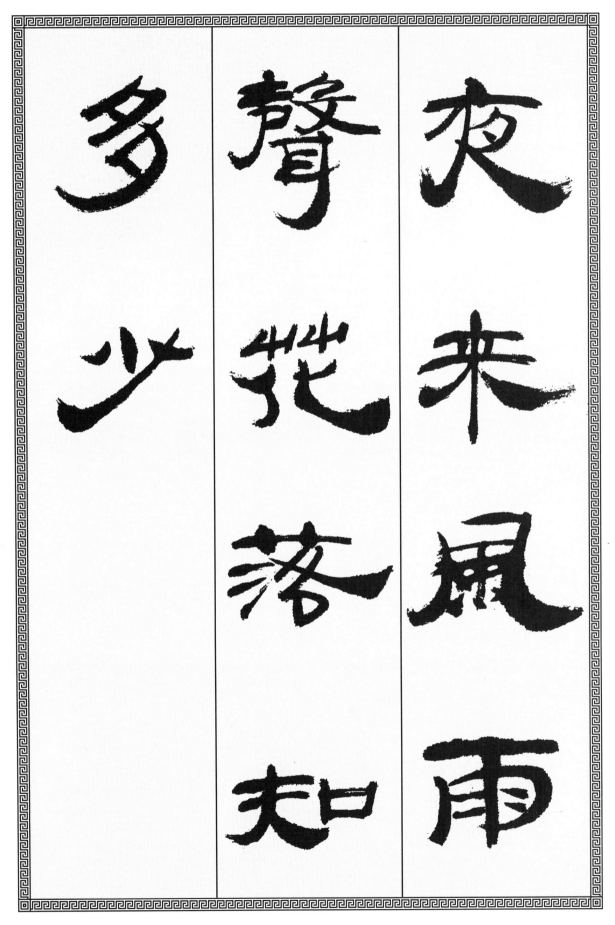

夜來風雨聲　花落知多少

二

孟浩然

宿建德江

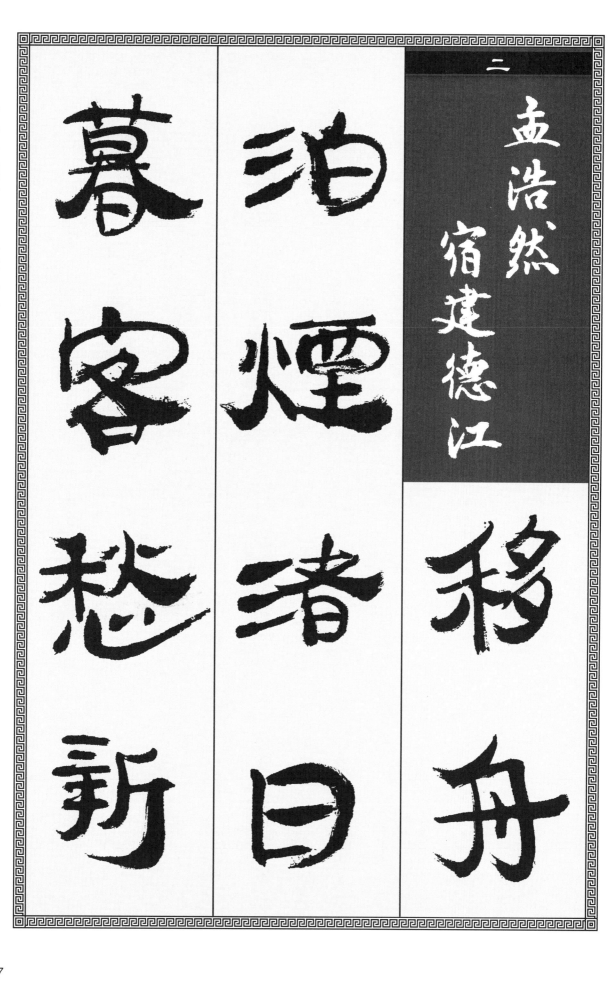

移舟泊烟渚

日暮客愁新

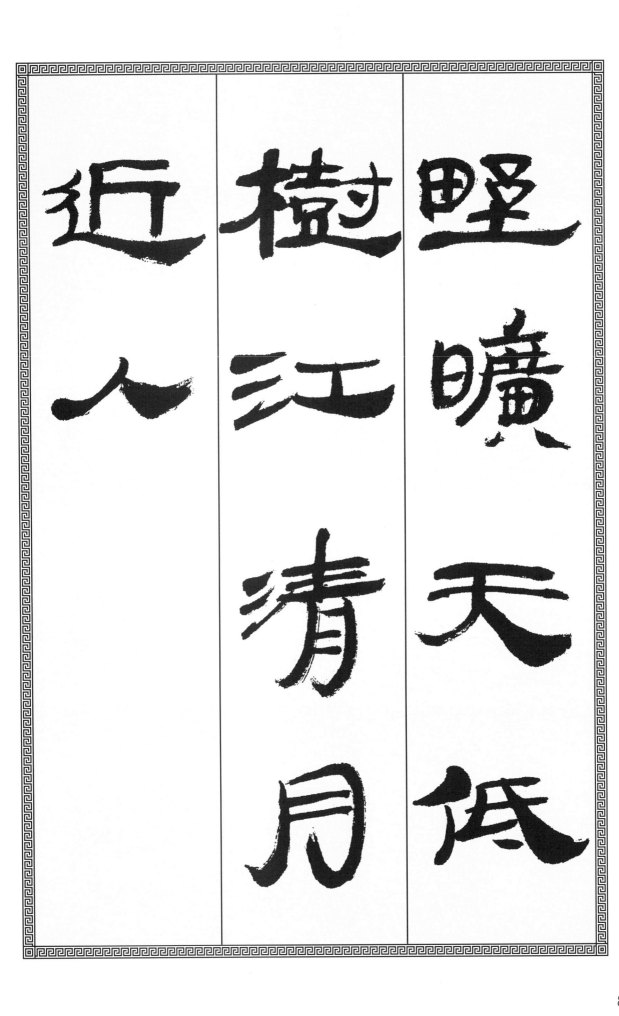

野曠天低樹 江清月近人

8

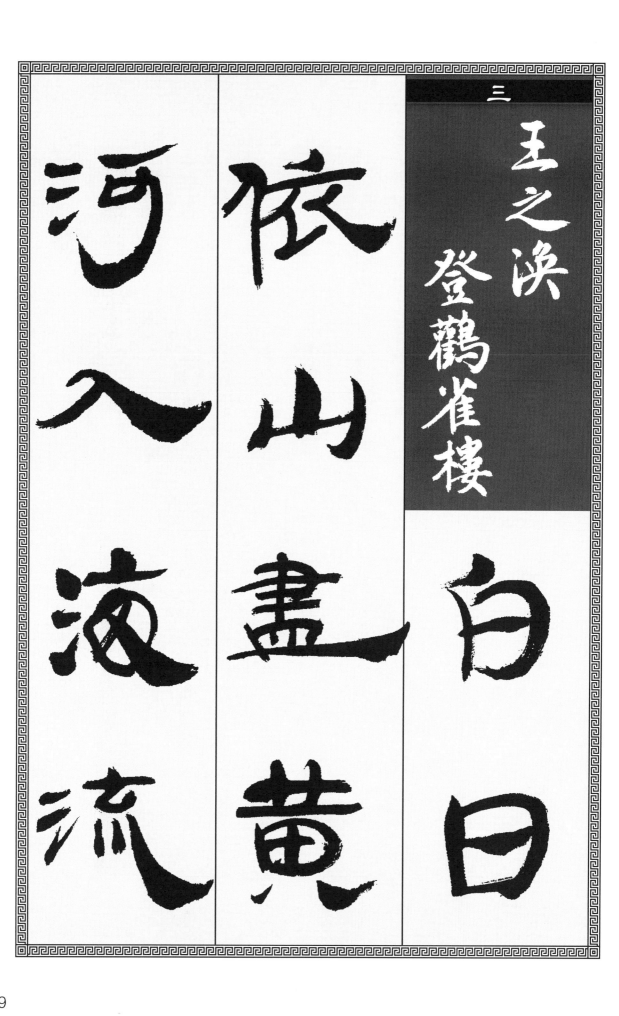

白日依山盡 黃河入海流

三

王之渙

登鸛雀樓

白日依山盡黃河入海流

9

欲窮千里目 更上一層樓

欲窮千里
目更上一
層樓

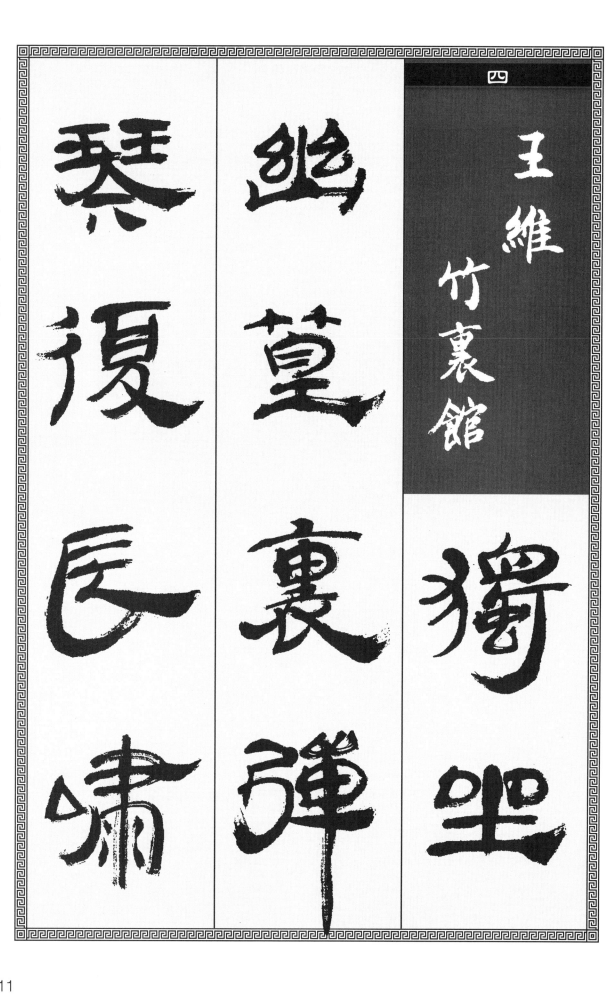

獨坐幽篁裏　彈琴復長嘯

四

王維
竹裏館

獨坐

幽篁裏彈

琴復長嘯

11

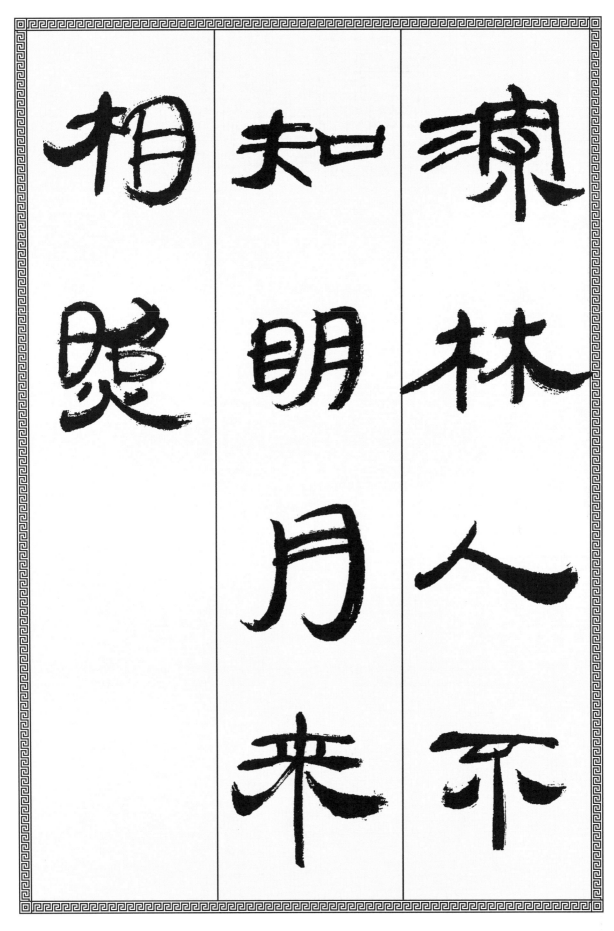

深林人不知　明月來相照

12

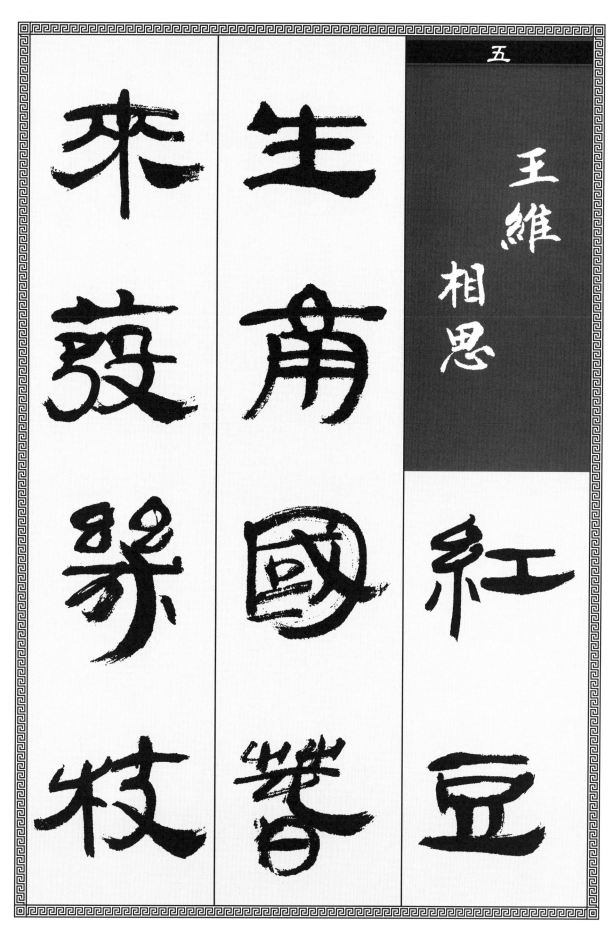

來菽榮枝

生甫國薈

五

王維 相思

紅豆

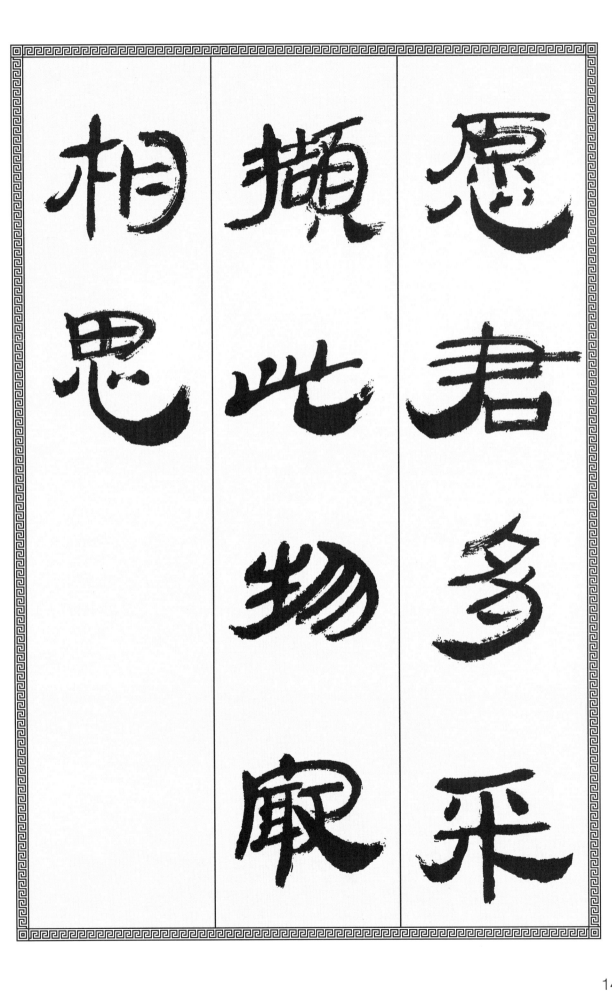

願君多采擷 此物最相思

14

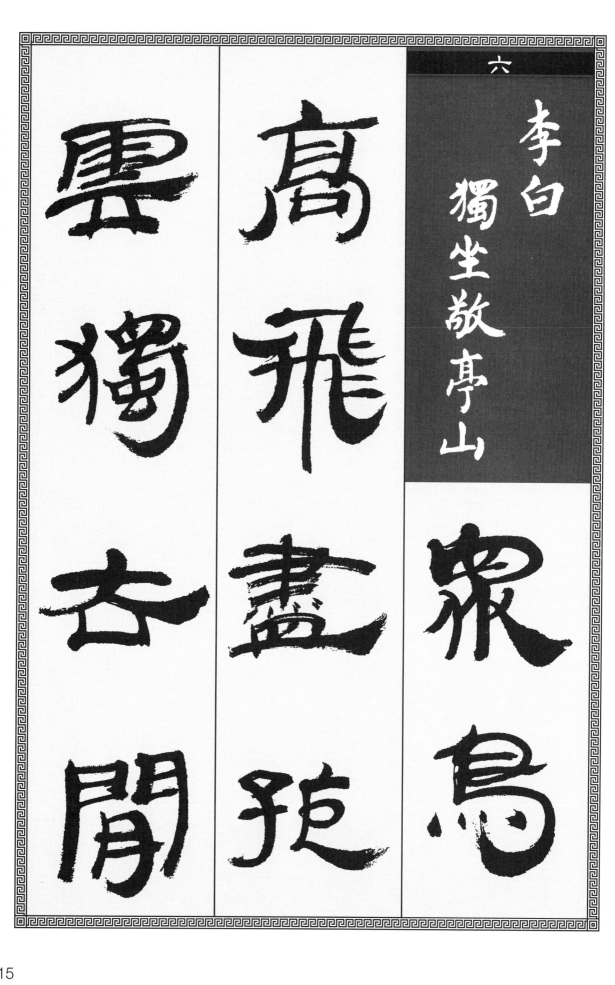

六

李白
獨坐敬亭山

眾鳥高飛盡
孤雲獨去閒

高飛盡孤

雲獨去閒

眾鳥

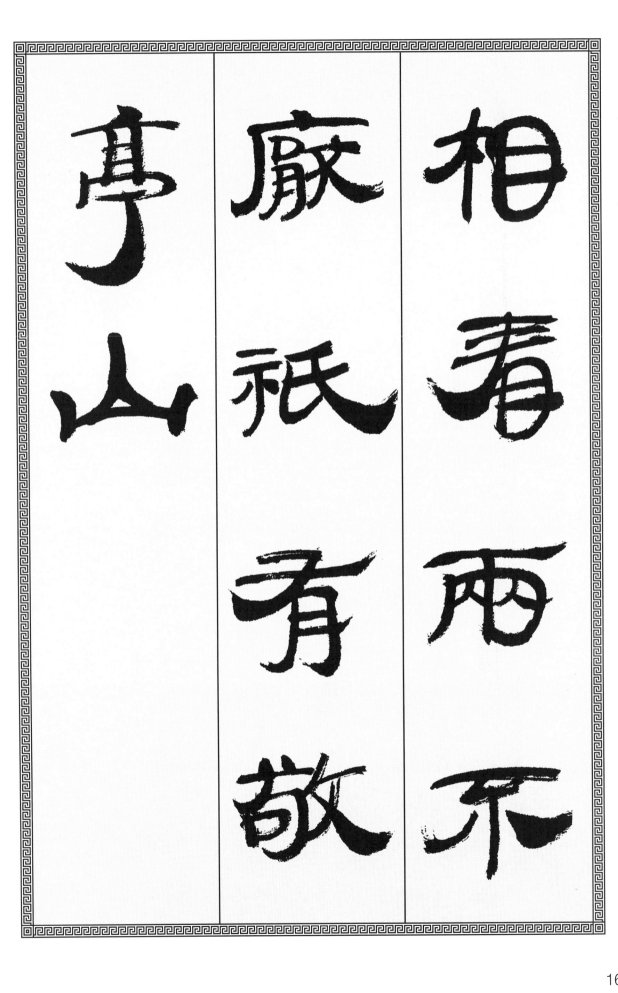

相看两不厌 祇有敬亭山

相春两不廠祇有敬亭山

16

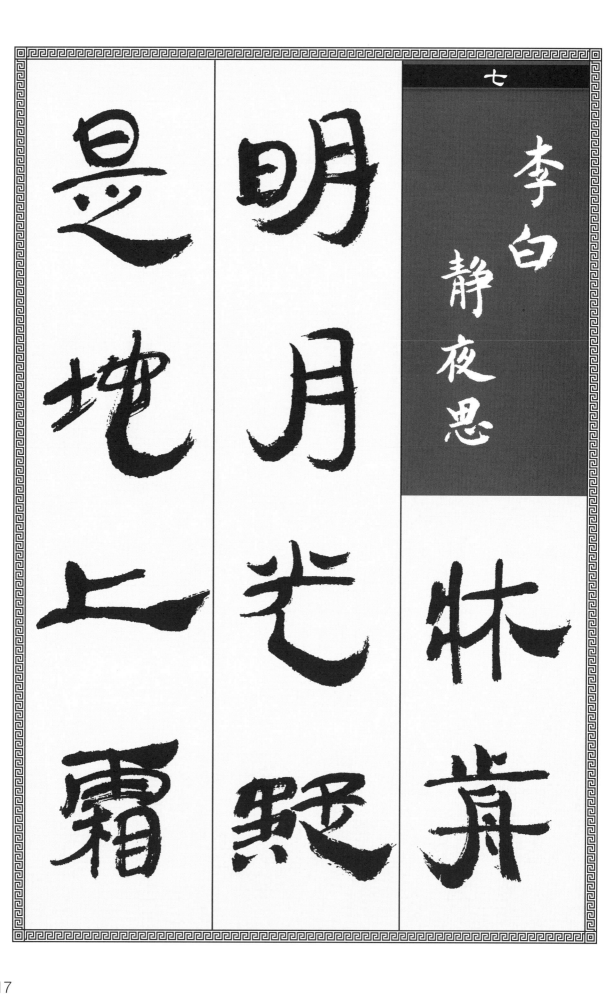

七

李白 静夜思

床前明月光 疑是地上霜

床前明月光 疑是地上霜

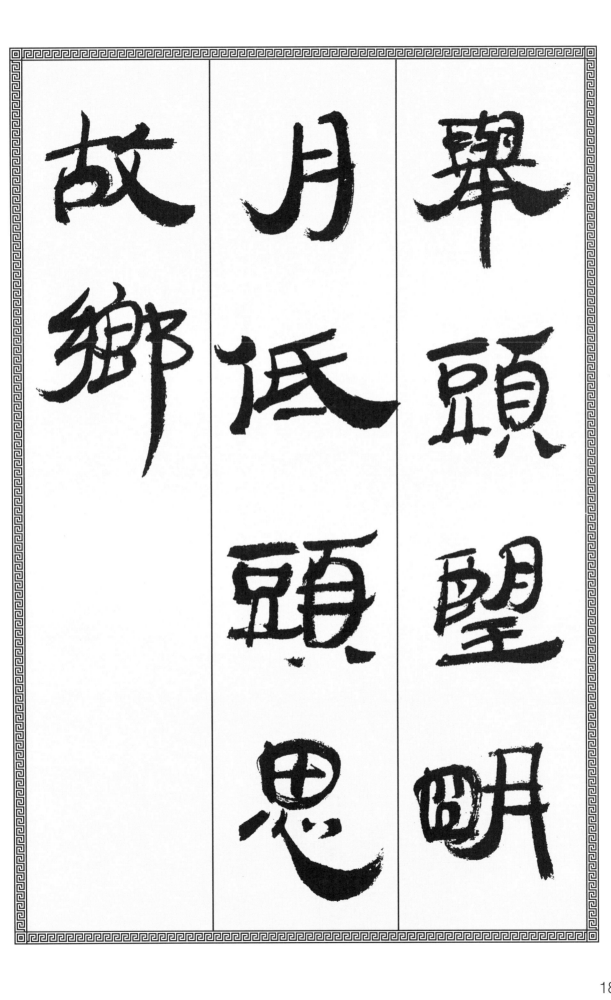

舉頭望山明　低頭思故鄉

18

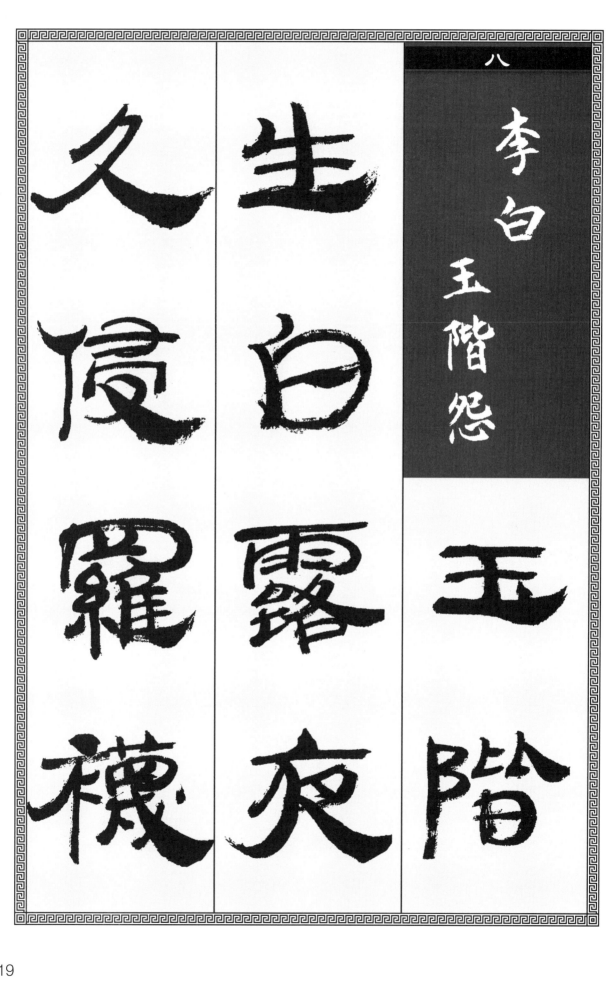

八

李白

玉階怨

玉階生白露　夜久侵羅襪

19

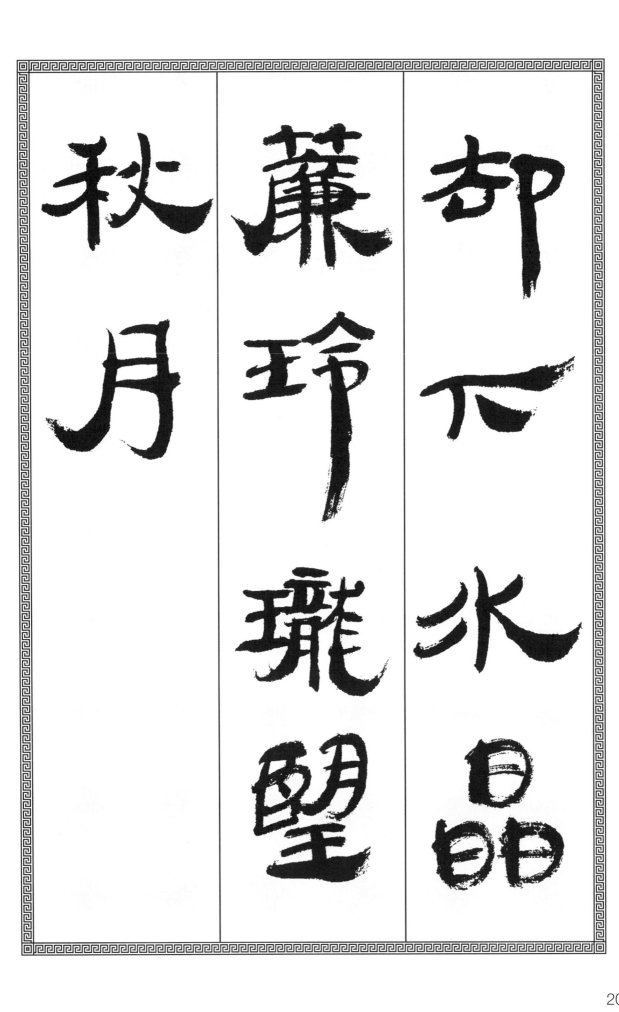

秋月　簾玲瓏望　却下水晶

杜甫 絕句

江碧鳥逾白　山青花欲燃

青花欲燃

鳥逾白山

江碧

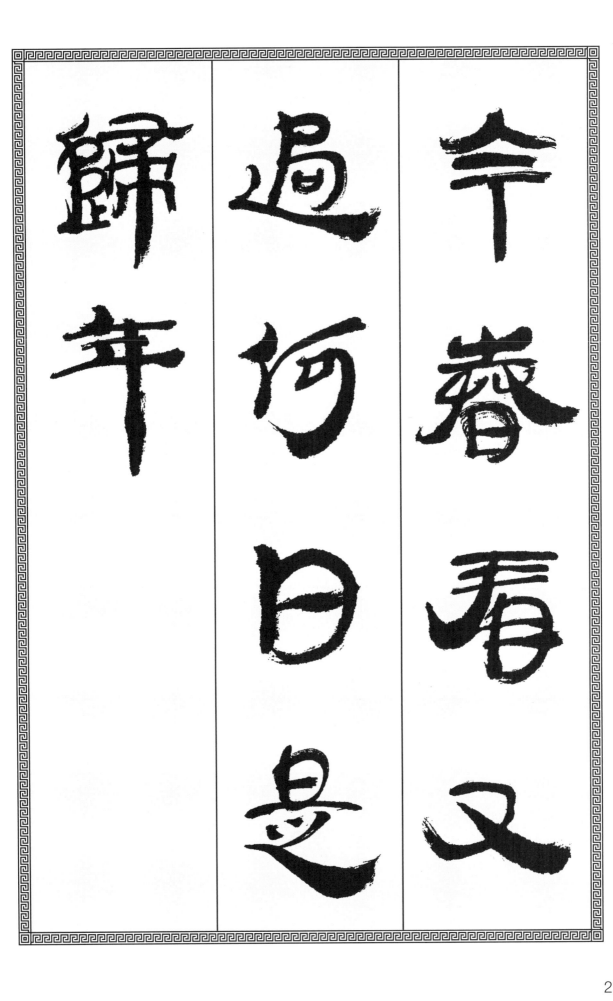

今春看又過 何日是歸年

歸年 過何日是 今春看又

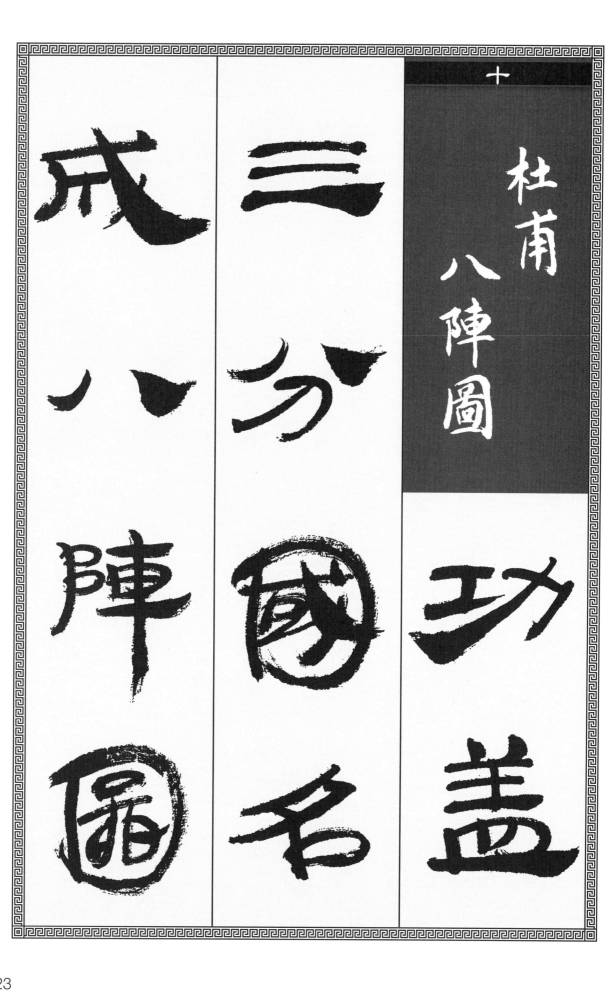

十

杜甫
八陣圖

功蓋三分國
名成八陣圖

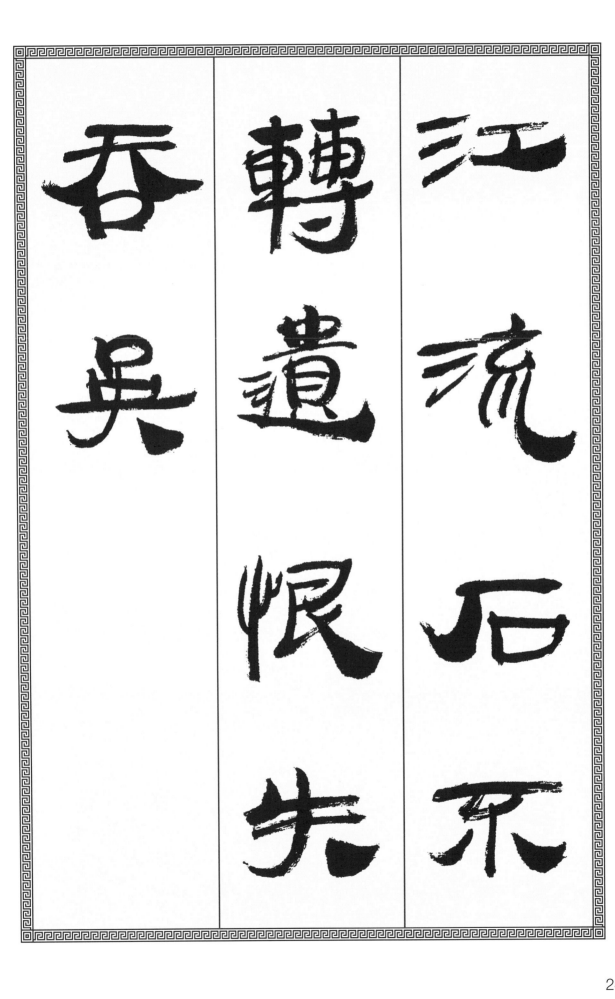

江流石不轉　遺恨失吞吳

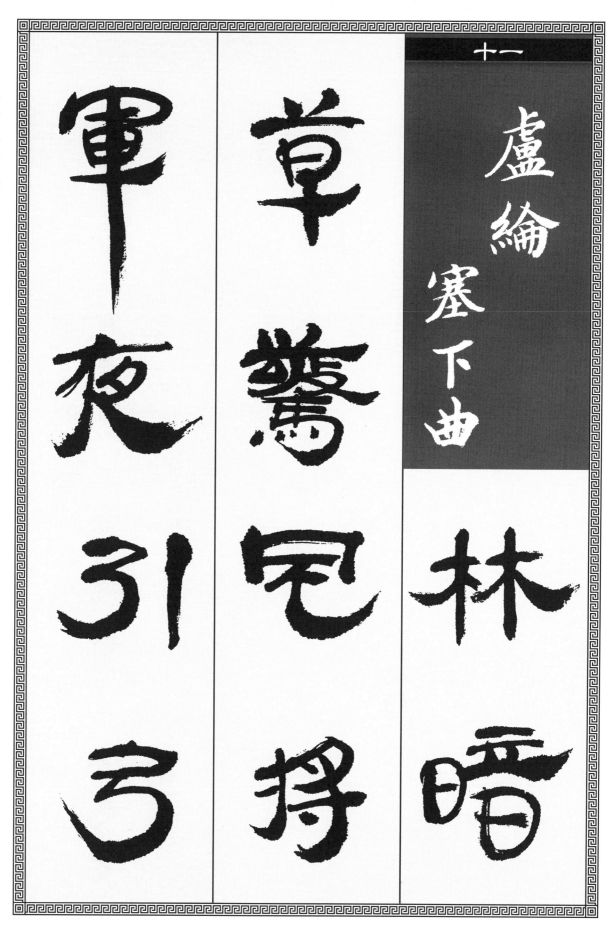

十一

盧綸

塞下曲

林暗草驚風 將軍夜引弓

軍夜引弓

草驚弓將

林暗

25

平明尋白羽 沒在石稜中

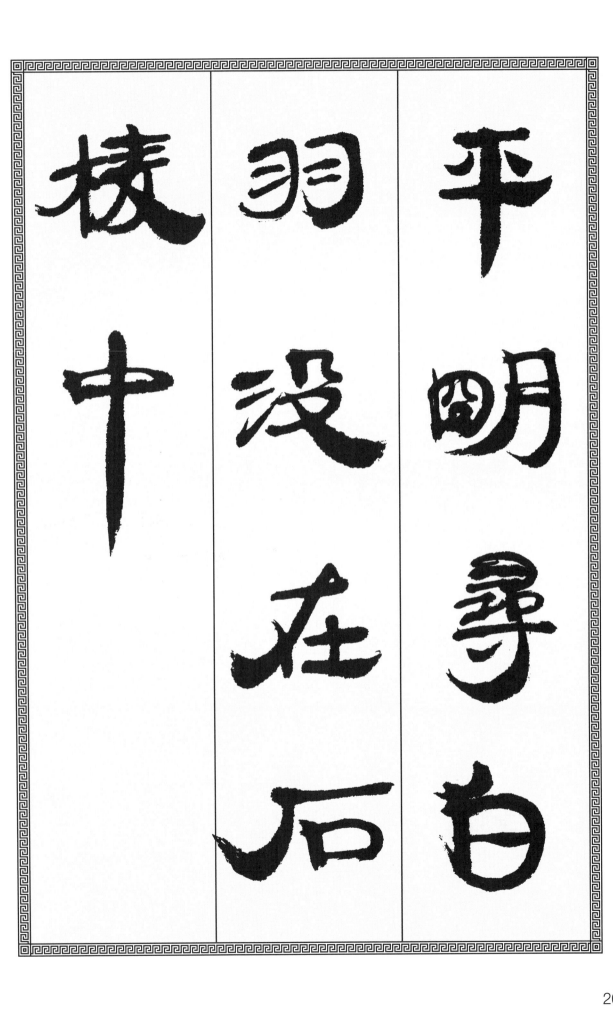

平明尋白羽 沒在石稜中

26

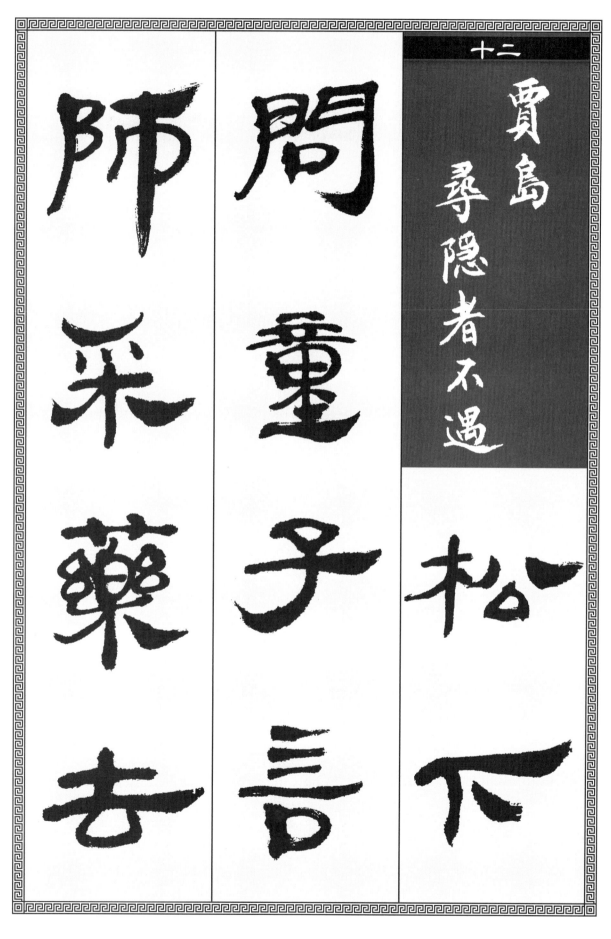

十二

賈島

尋隱者不遇

松下問童子 言師採藥去

師採藥去

問童子言

松下

27

祇在此山

中雲深不

知雲

28

三日入厨下　洗手作羹湯

十三

王建　新嫁娘

手作羹湯

入厨下洗

三日

未諳姑食性 先遣小姑嘗

姑嘗

性先遣小

未諳姑食

30

柳宗元 江雪

千山

鳥飛絕萬

徑人蹤滅

千山鳥飛絕 萬徑人蹤滅

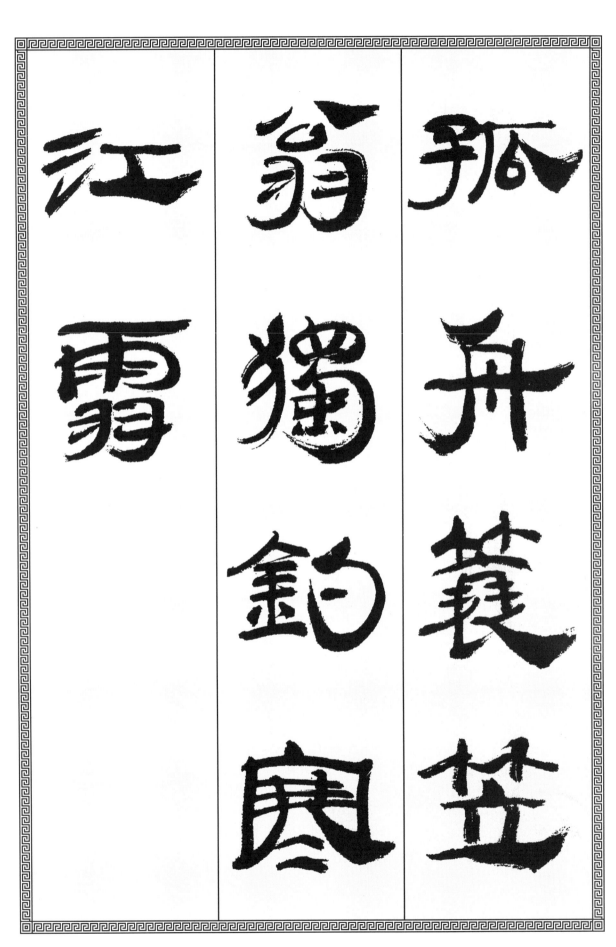

孤舟蓑笠翁 獨釣寒江雪

江 翁 孤

雪 獨 舟

　 釣 蓑

　 寒 笠

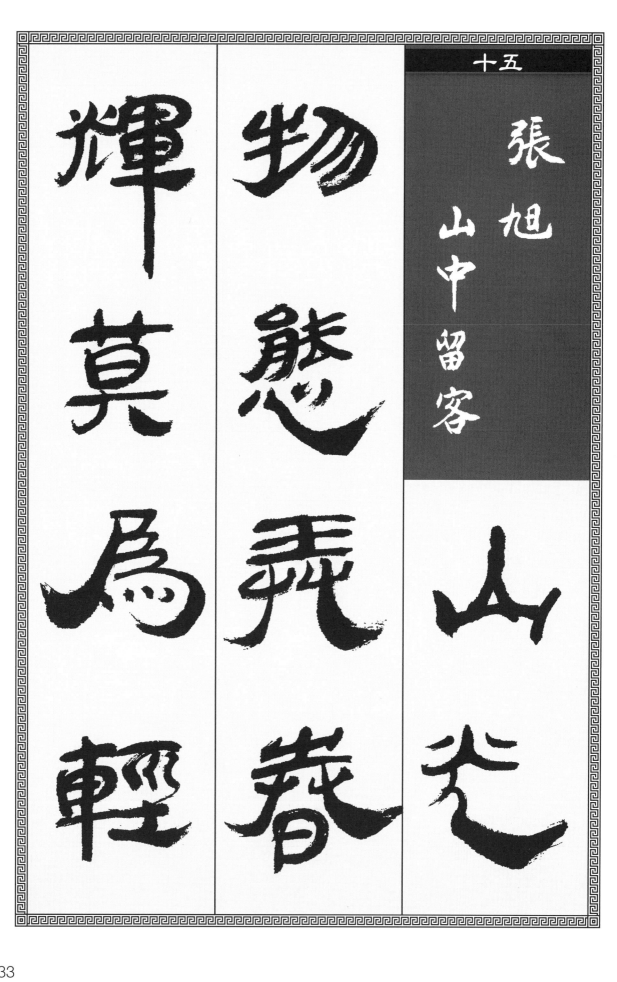

山光物態弄春輝　莫為輕

張旭
山中留客

十五

山光物態弄春輝 莫為輕

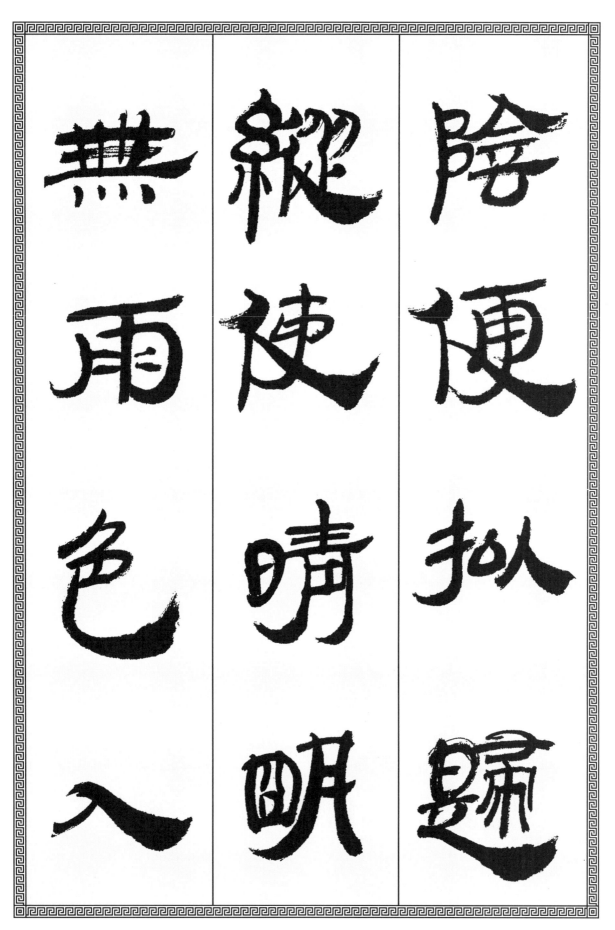

陰便擬歸
縱使晴
明䀹
無雨
色
入

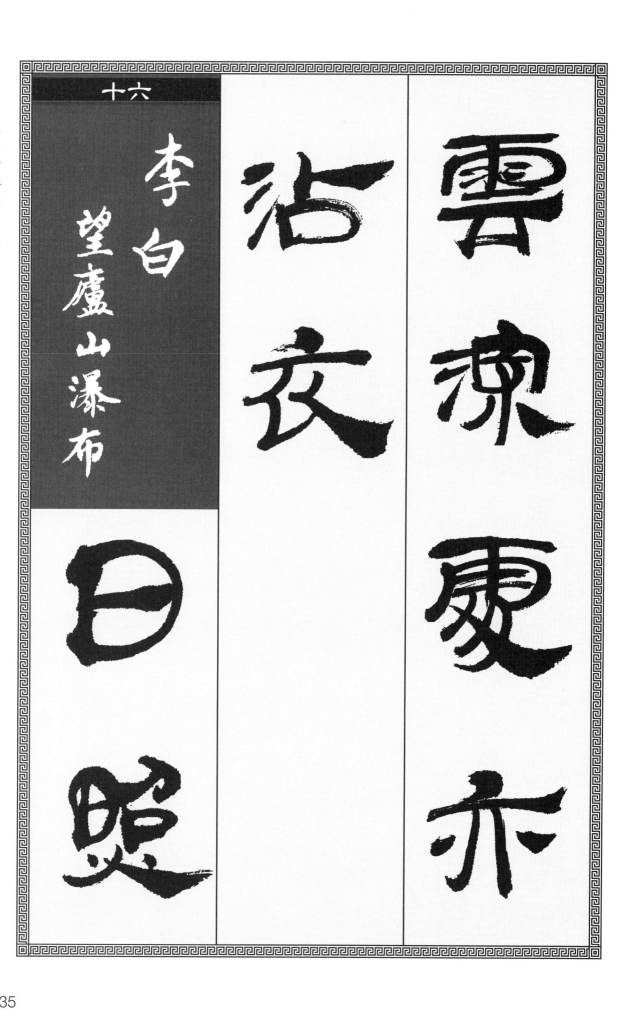

十六

李白
望廬山瀑布

雲深處亦沾衣　日照

雲深處亦沾衣

日照

35

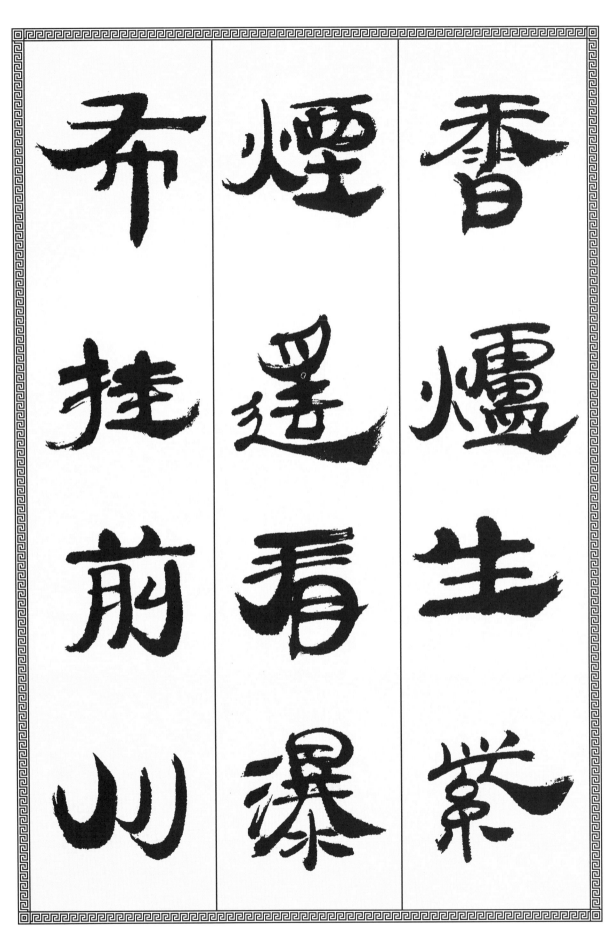

香爐生紫煙　遙看瀑布掛前川

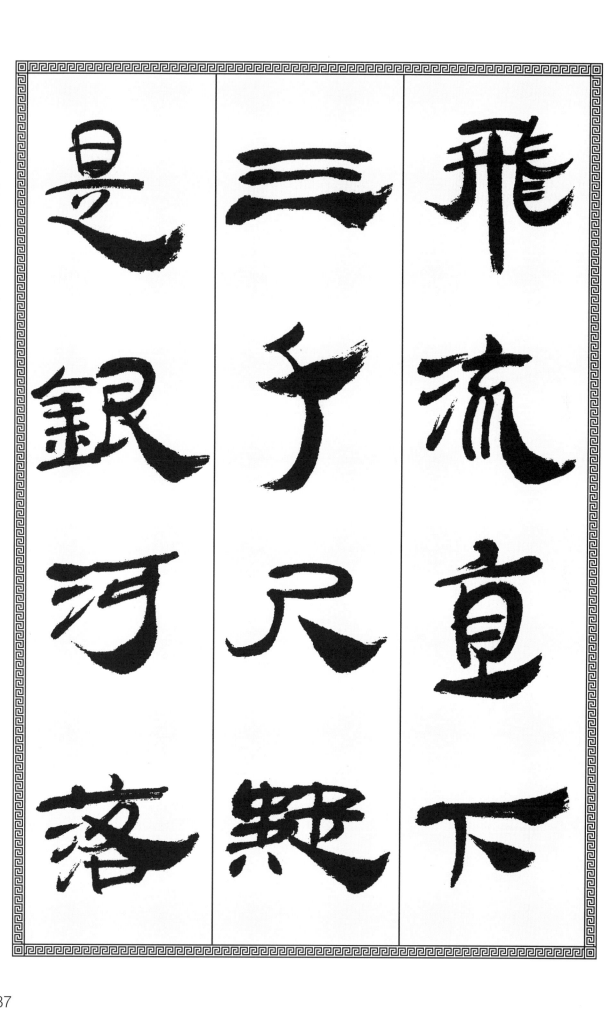

飛流直下
三千尺疑
是銀河落

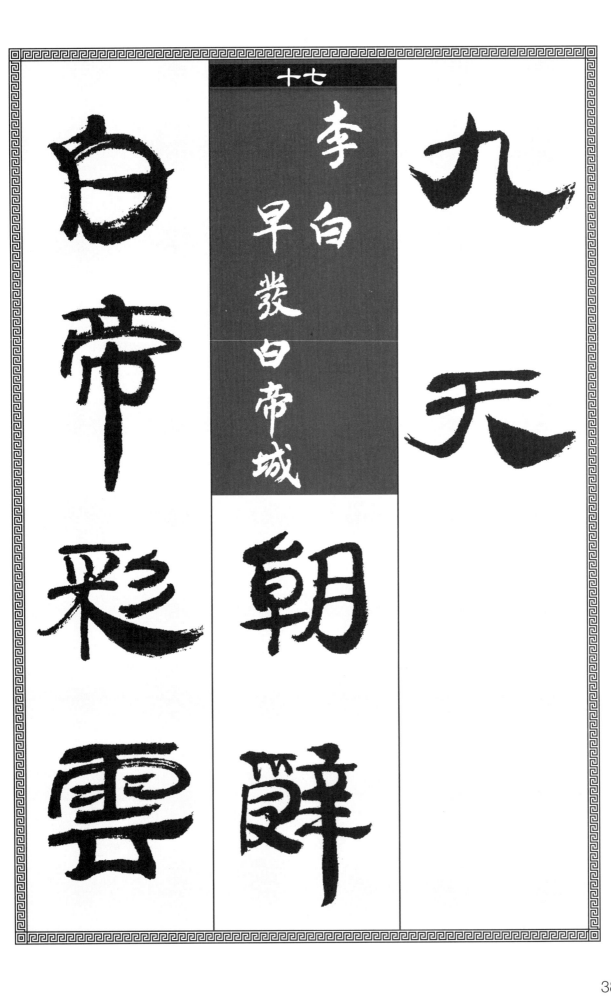

十七

李白

早發白帝城

九天　朝辭白帝彩雲

九天

白帝

彩雲

朝辭

38

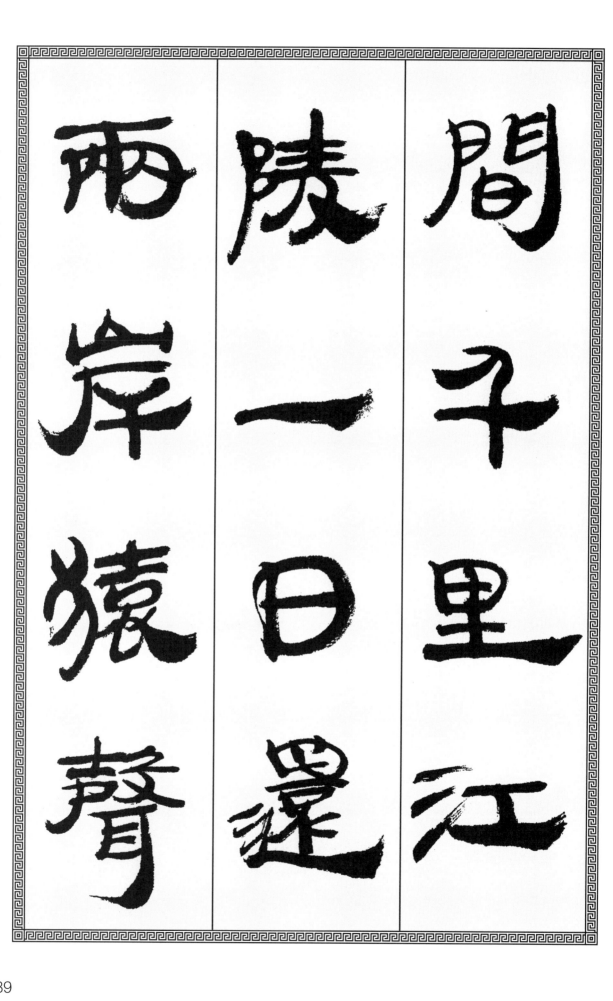

間千里江
陵一日還
兩岸猿聲

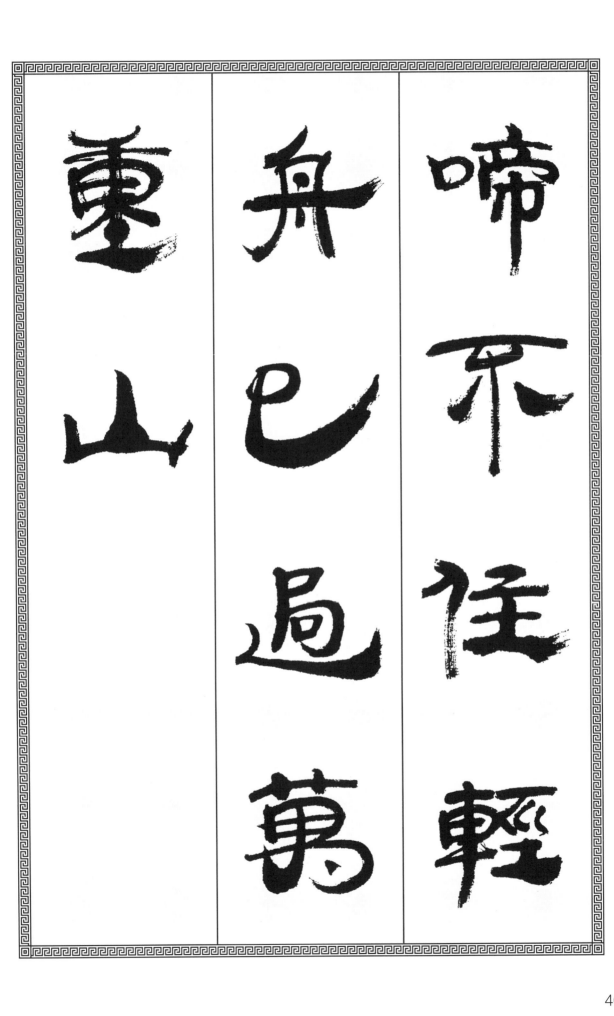

啼不住 輕

舟巳過萬

重山

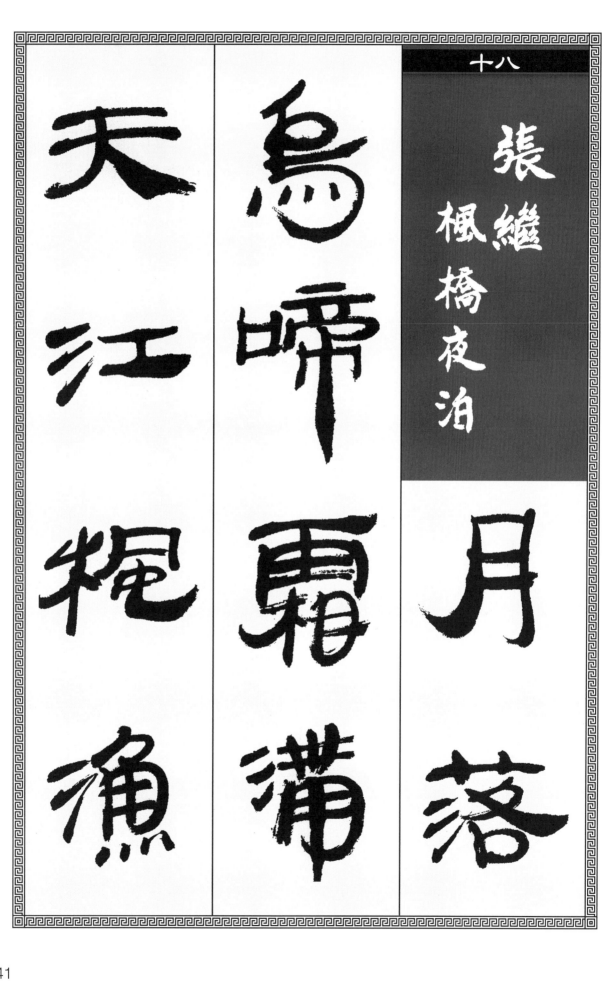

張繼
楓橋夜泊

月落烏啼霜滿天　江楓漁

天江糧漁

鳥啼霜滿

月落

41

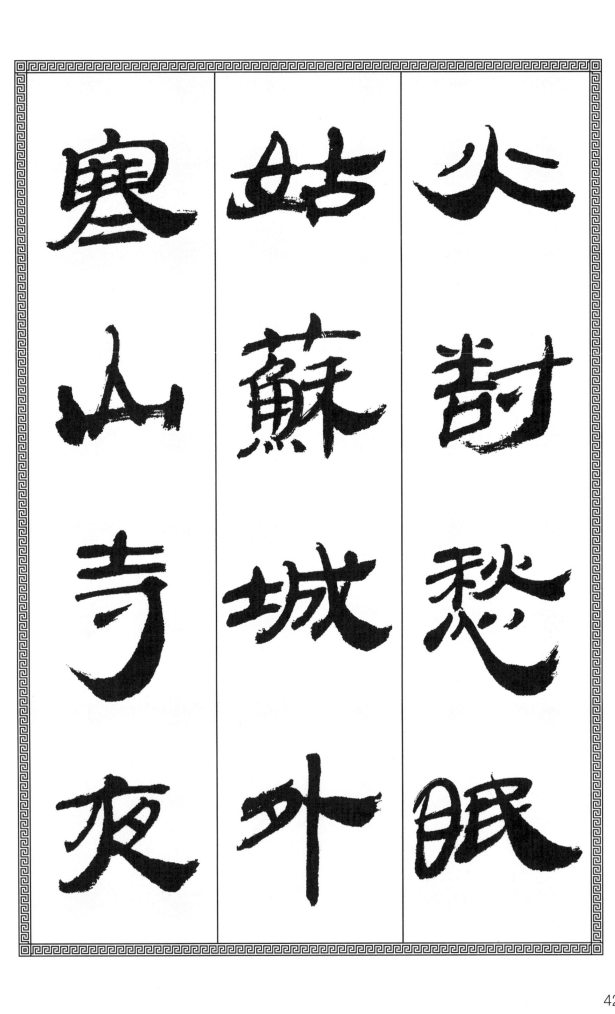

火對愁眠 姑蘇城外寒山寺 夜

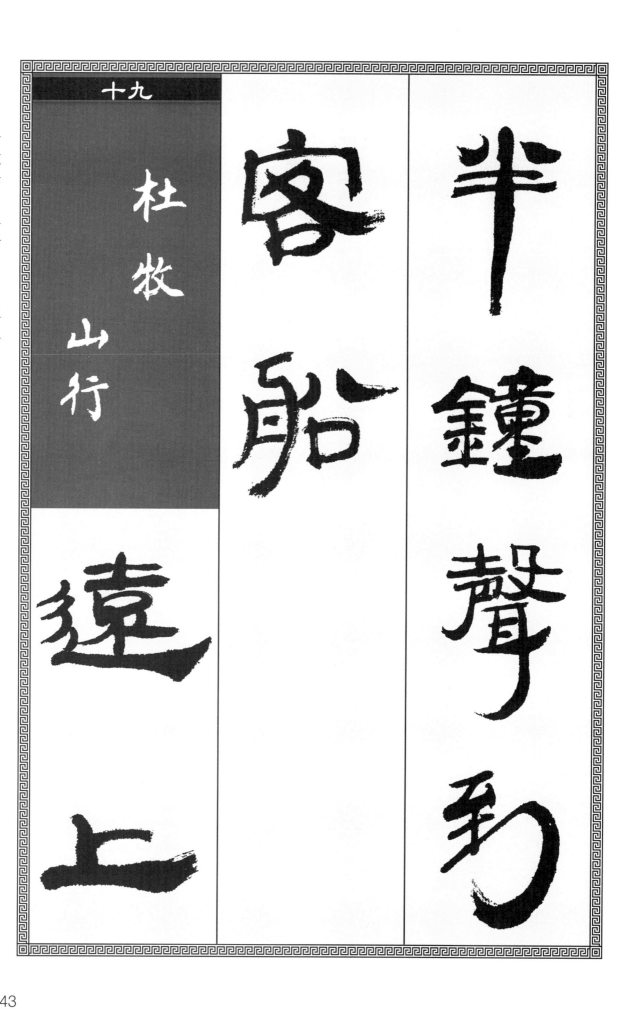

十九

杜牧　山行

半鐘聲到客船　遠上

半鐘聲到客船

遠上

43

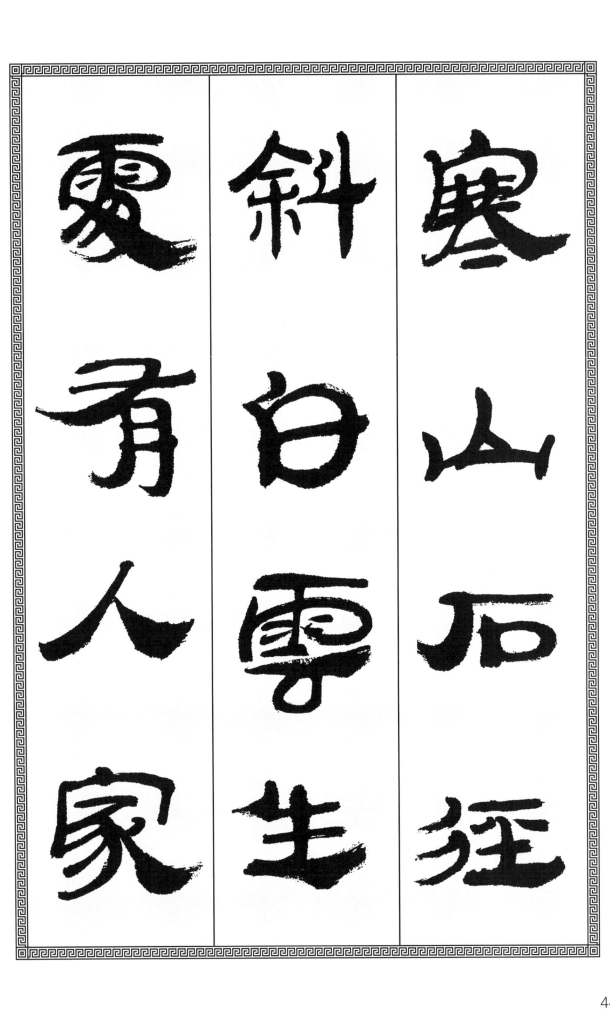

寒山石徑斜 白雲生處有人家

44

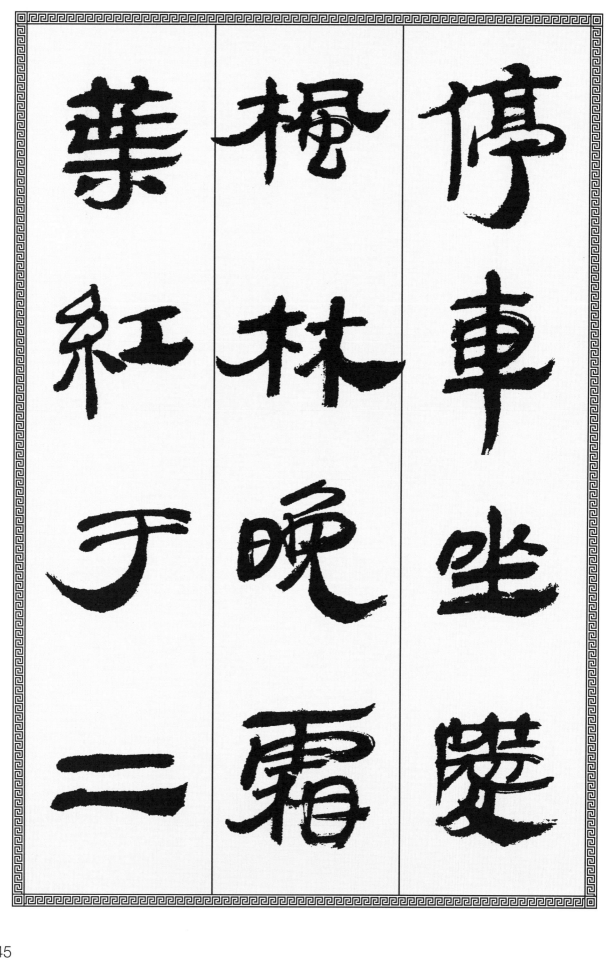

停車坐愛楓林晚　霜葉紅于二

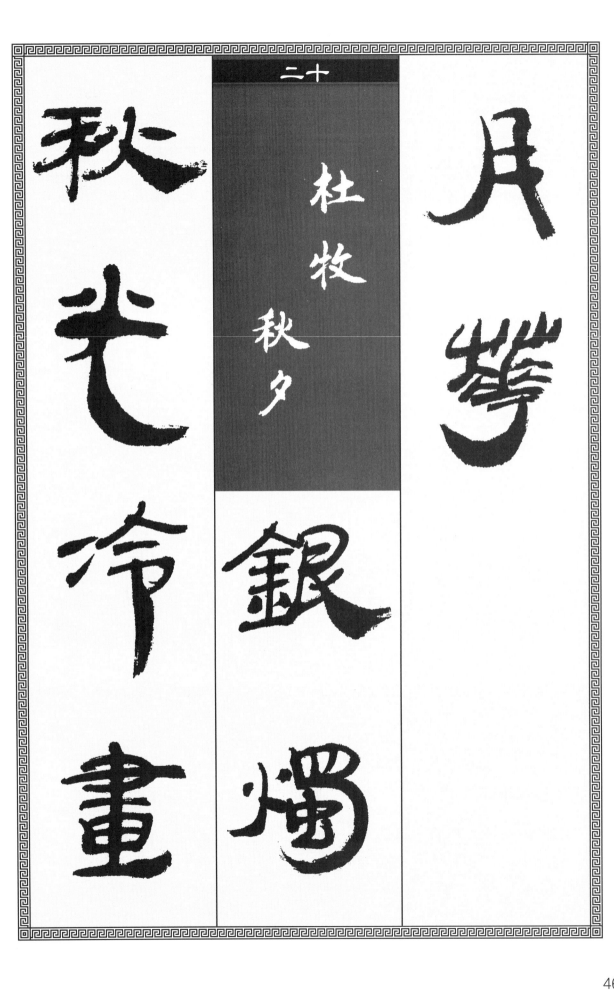

二十

杜牧　秋夕

銀燭

月花　銀燭秋光冷畫

秋光冷畫

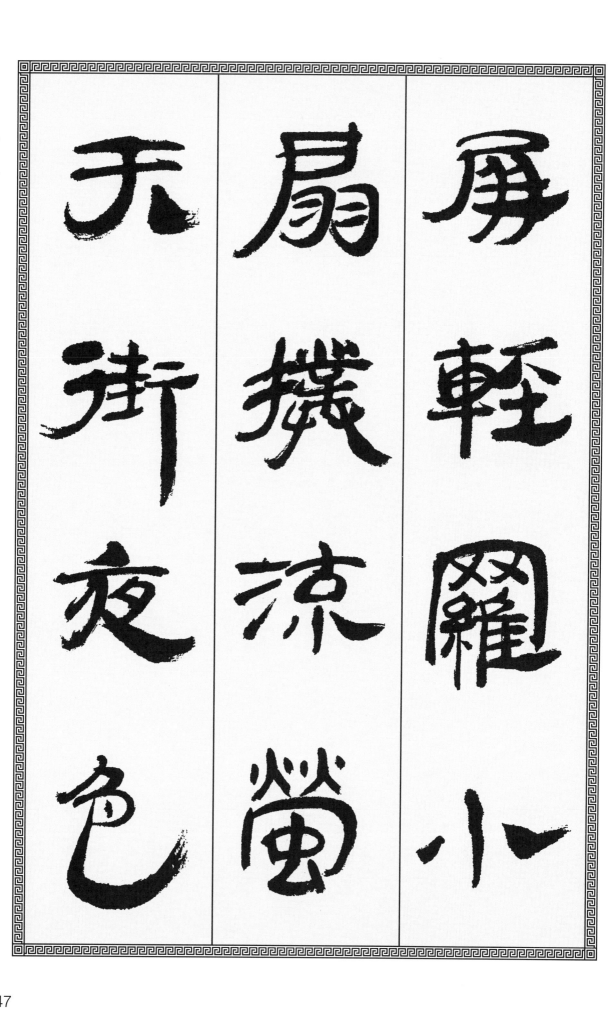

屏 輕羅小扇撲流螢 天街夜色

屏 輕羅小扇撲流螢 天街夜色

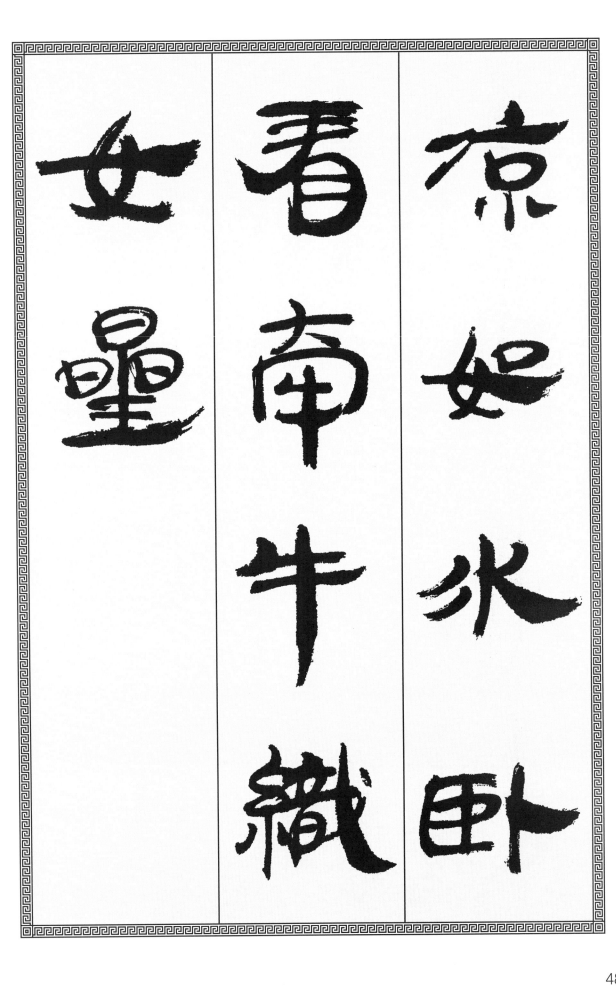

凉如水 卧看牵牛织女星

凉如水卧看牵牛织女星

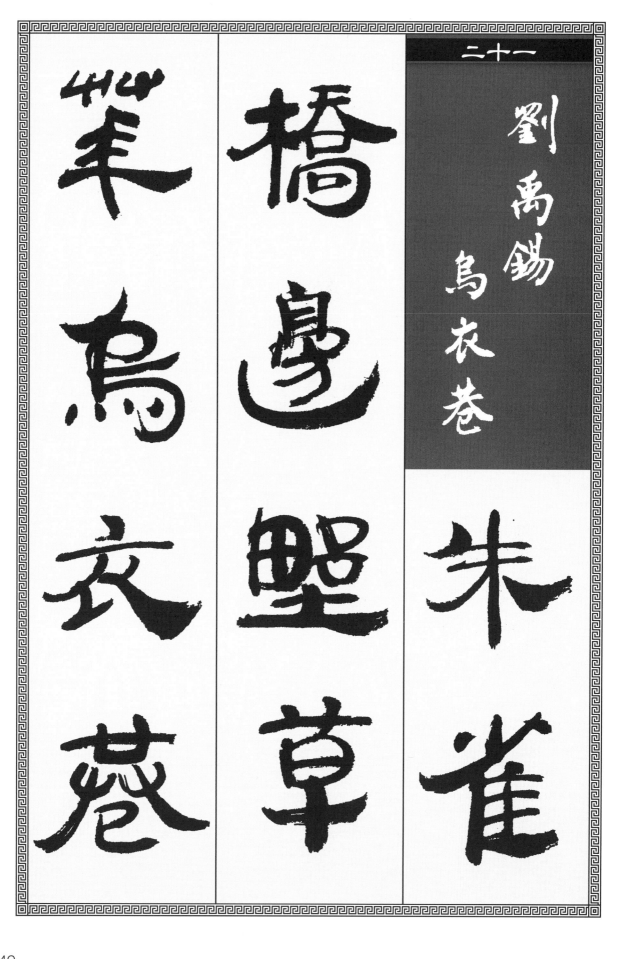

劉禹錫 烏衣巷

朱雀橋邊野草花 烏衣巷

朱雀橋邊野草花　烏衣巷

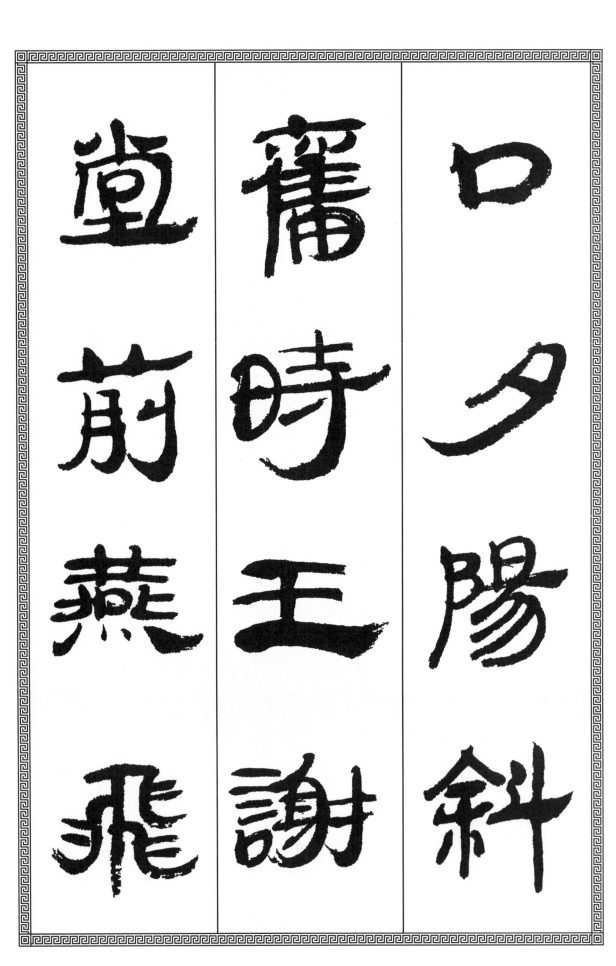

口夕陽斜 舊時王謝堂前燕 飛

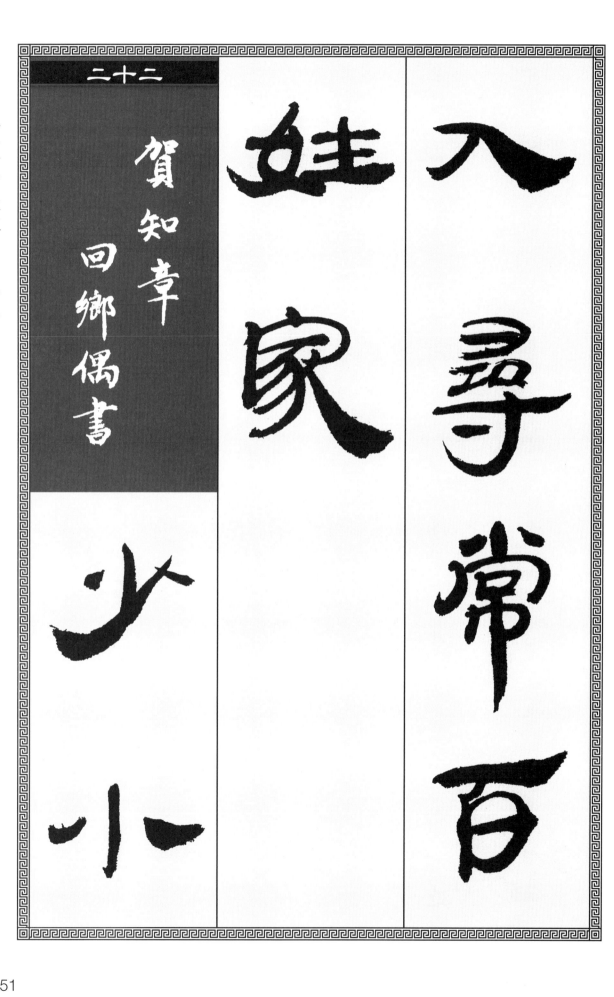

入尋常百姓家　少小

二十二

賀知章

回鄉偶書

入尋常百姓家

少小

51

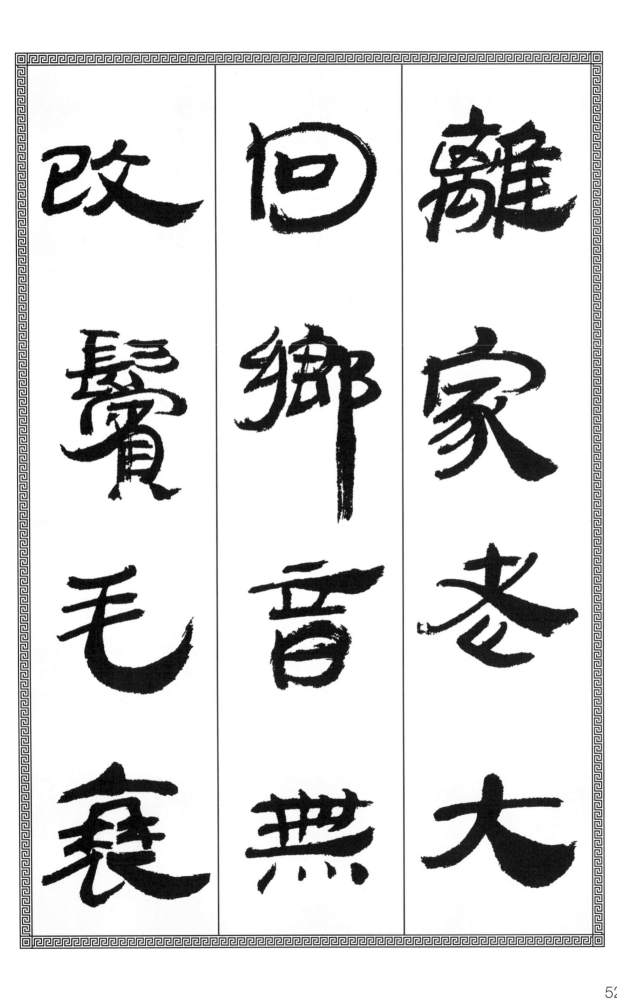

離家老大�回 鄉音無改鬢毛衰

離家老大回

鄉音無

改鬢

毛衰

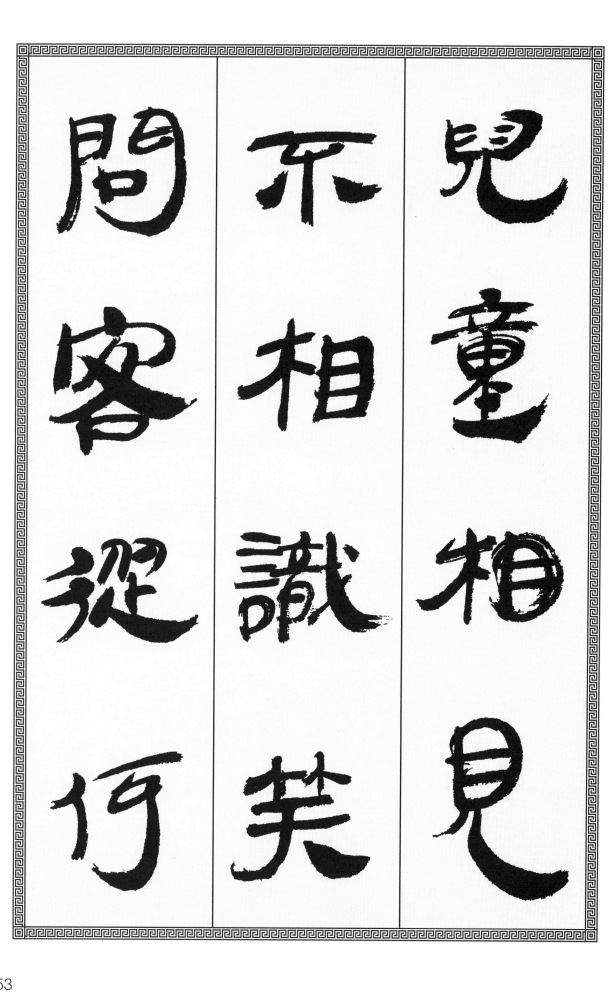

兒童相見
不相識笑
問客從何

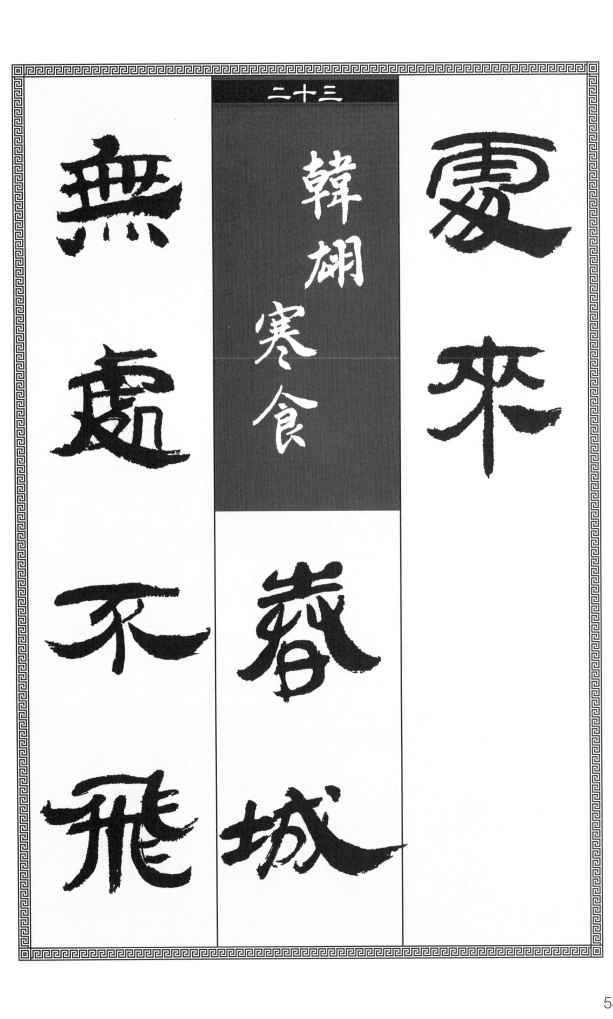

韓翃

寒食

二十三

春城

無處不飛

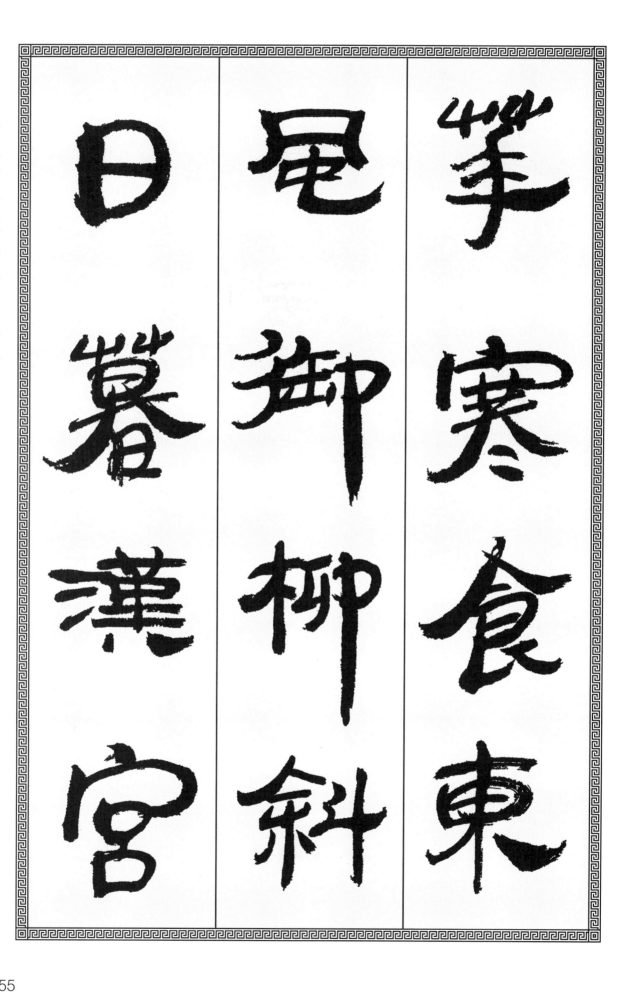

花寒食東風御柳斜
日暮漢宮

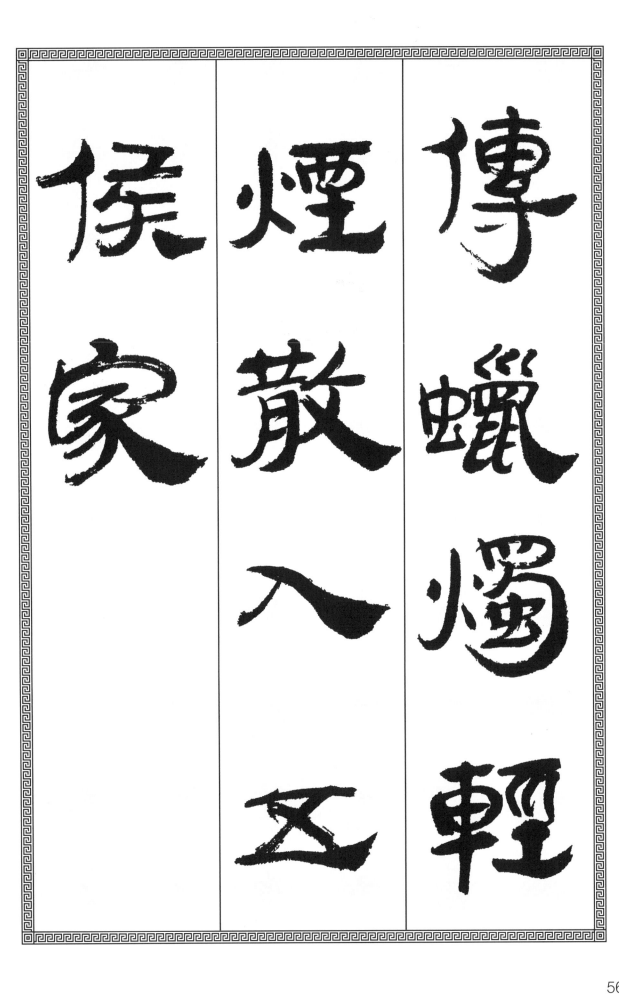

傳蠟燭

輕煙散入五

侯家

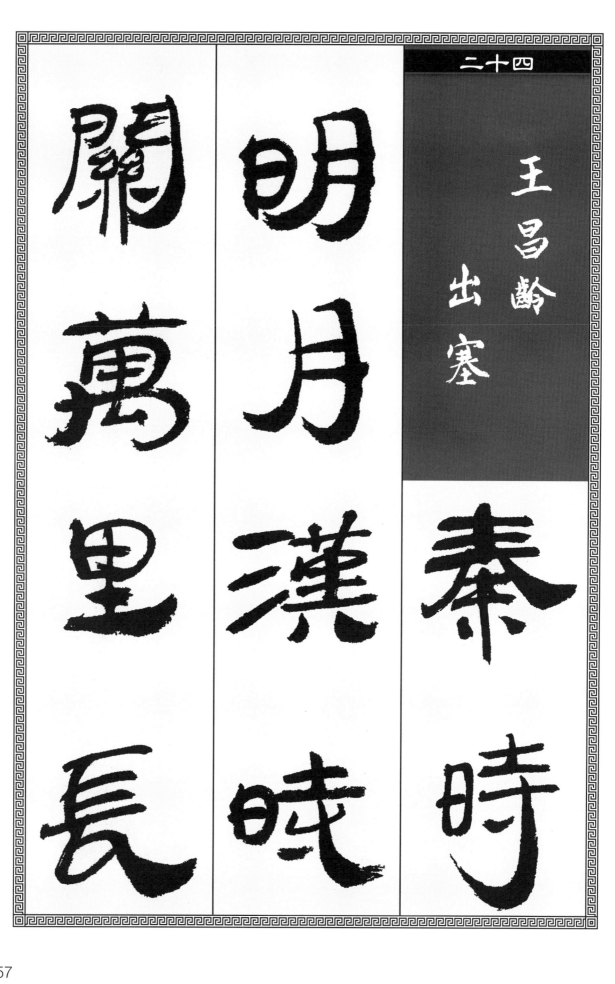

王昌齡

出塞

秦時明月漢時曉

明月漢時

關萬里長

秦時明月漢時關 萬里長

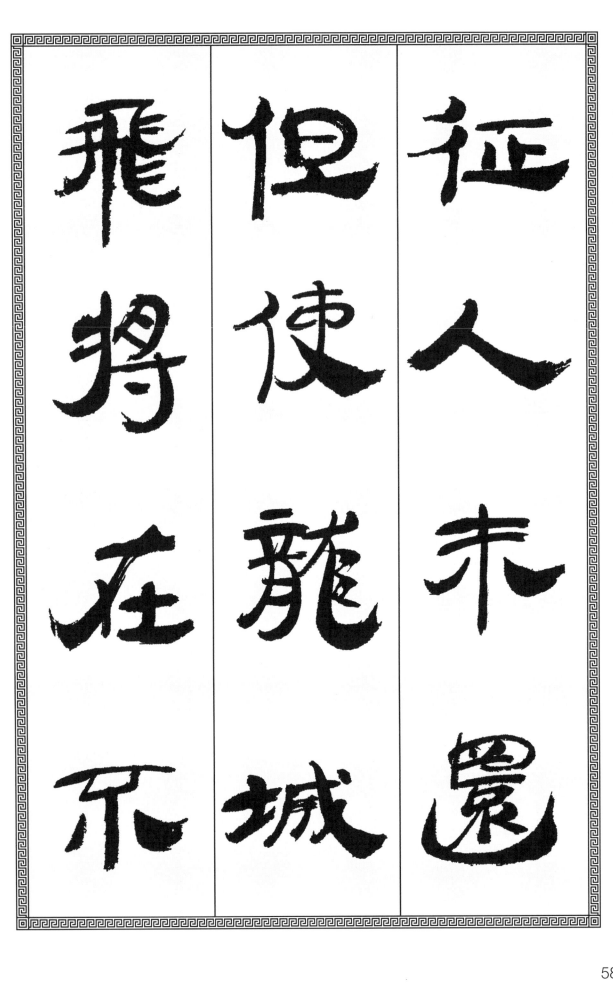

征人未還 但使龍城飛將在 不

58

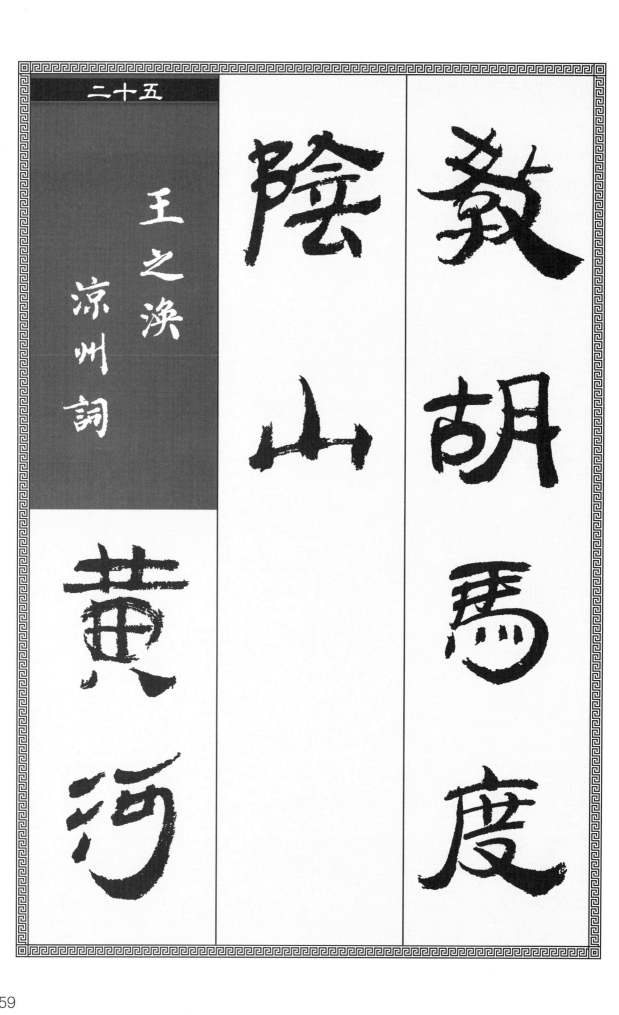

王之渙

涼州詞

教胡馬度陰山　黃河

教胡馬度陰山

陰山

黃河

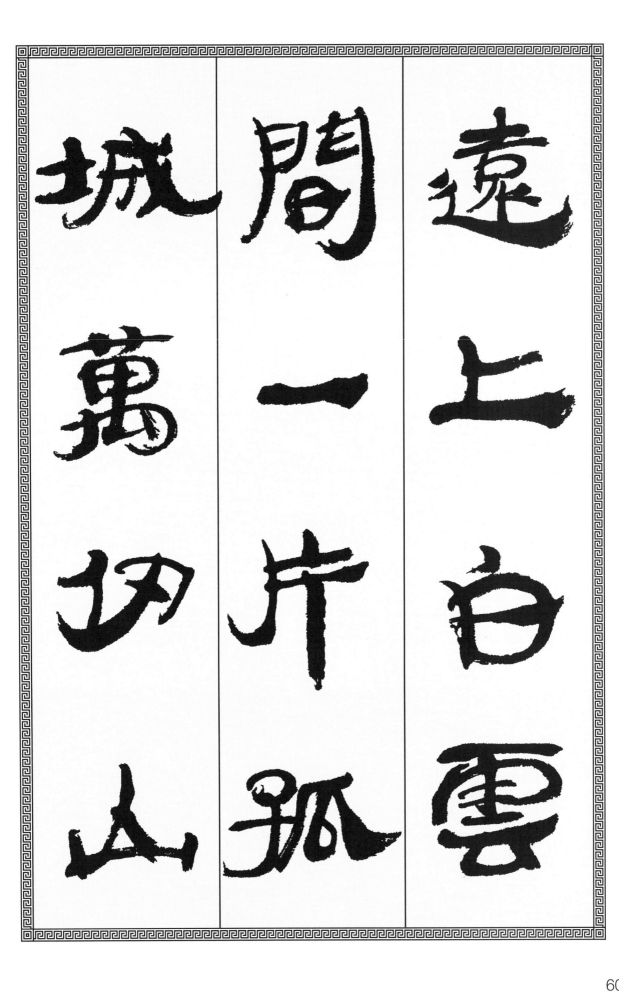

遠上白雲

閒一片孤

城萬仞山

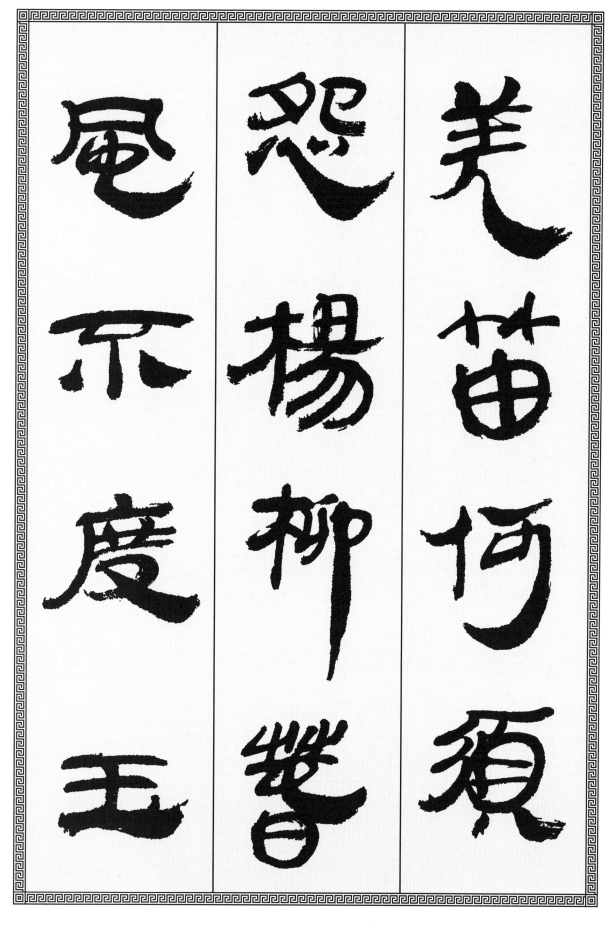

羌笛何須怨楊柳 春風不度玉

61

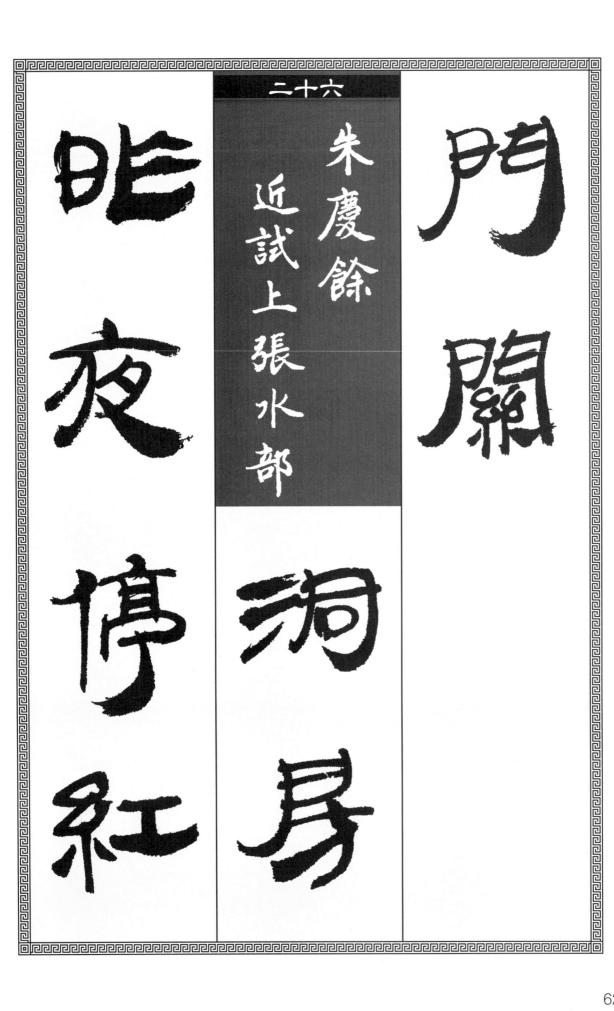

二十六

朱慶餘

近試上張水部

門關

洞房

昨夜

停紅

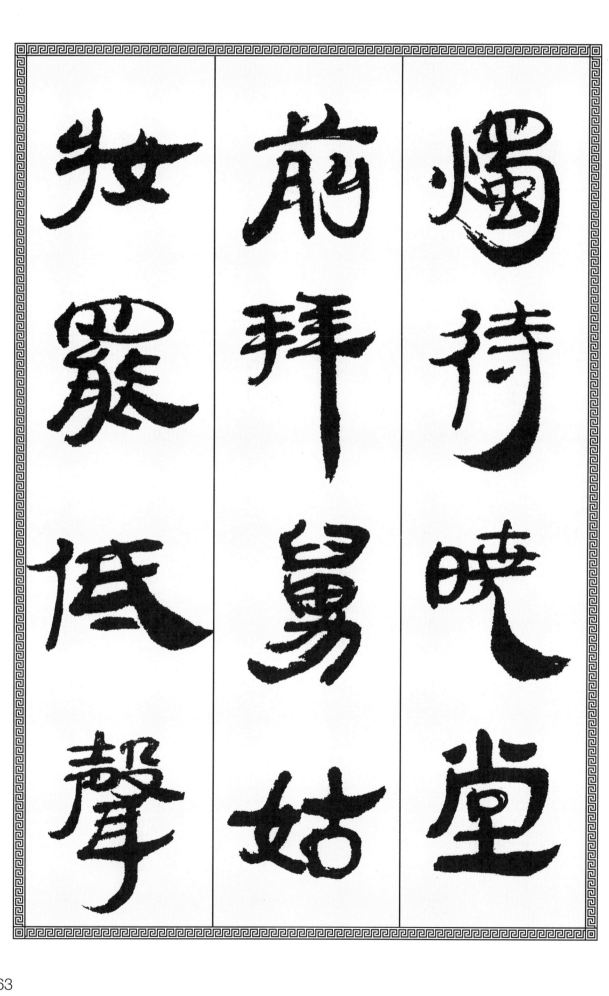

燭待曉堂

前拜舅姑

粧罷低聲

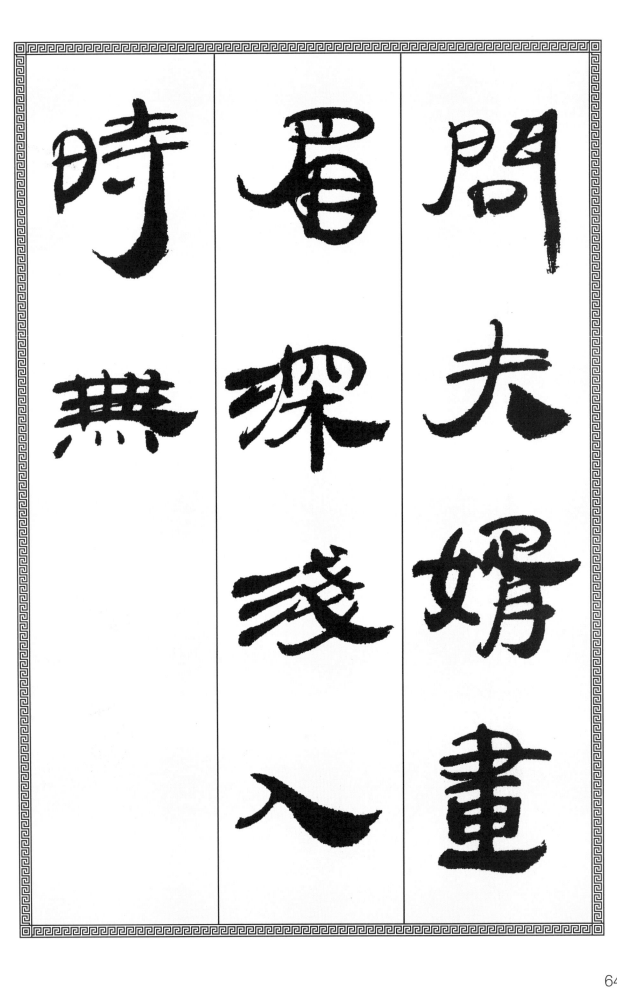

問夫婿 畫眉深淺入時無

64

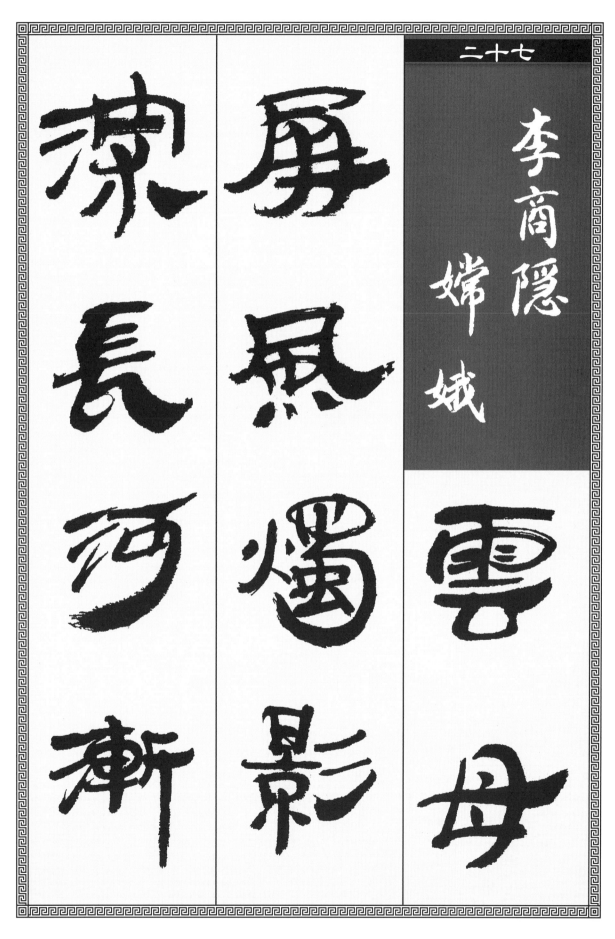

二十七

李商隱 嫦娥

雲母屏風燭影深 長河漸

雲母屏風燭影深 長河漸

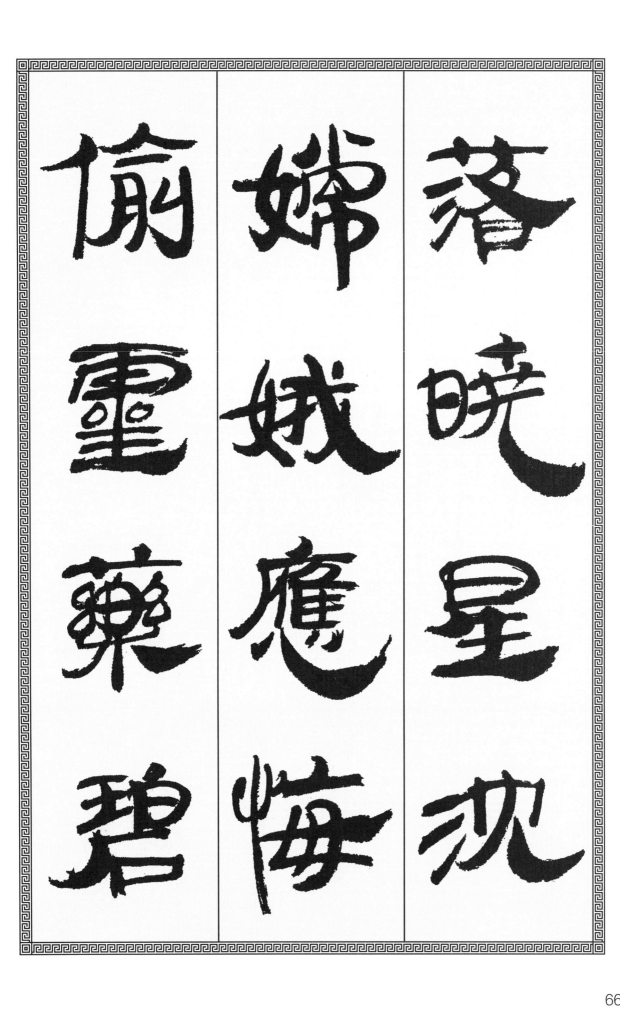

落曉星沉 嫦娥應悔偷靈藥 碧

愉靈藥碧　嫦娥應悔　落曉星沉

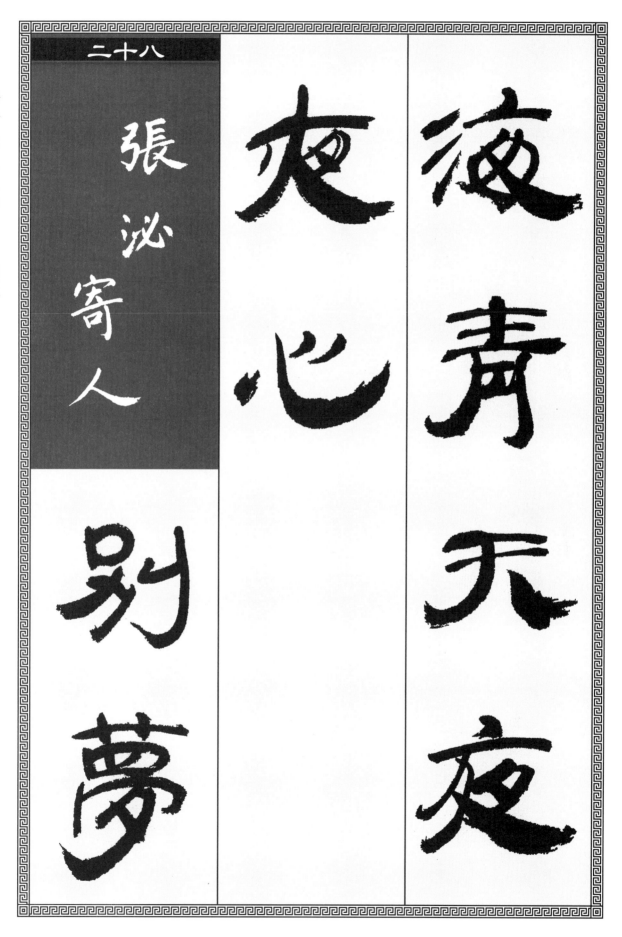

張泌　寄人

海青天夜夜心　別夢

夜青天夜夜

心

別

夢

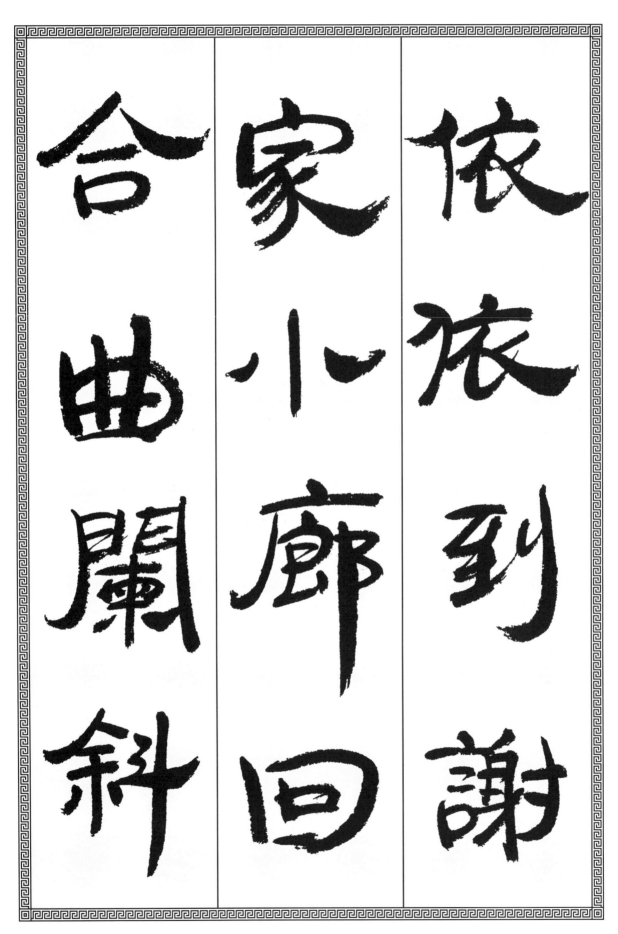

合曲闌斜

家小廊迴

依依到謝

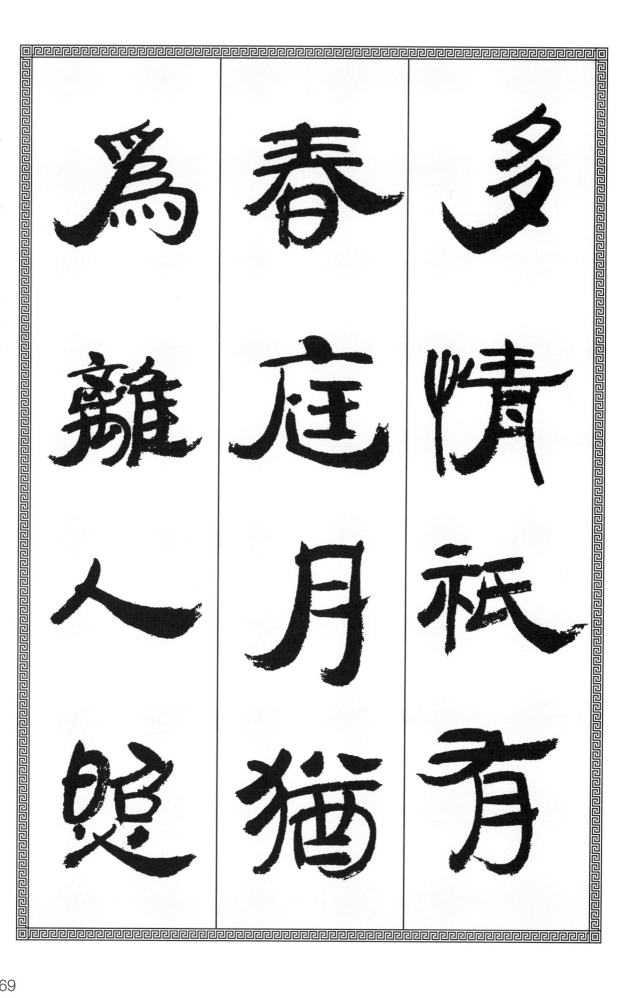

多情只有春庭月
猶為離人照

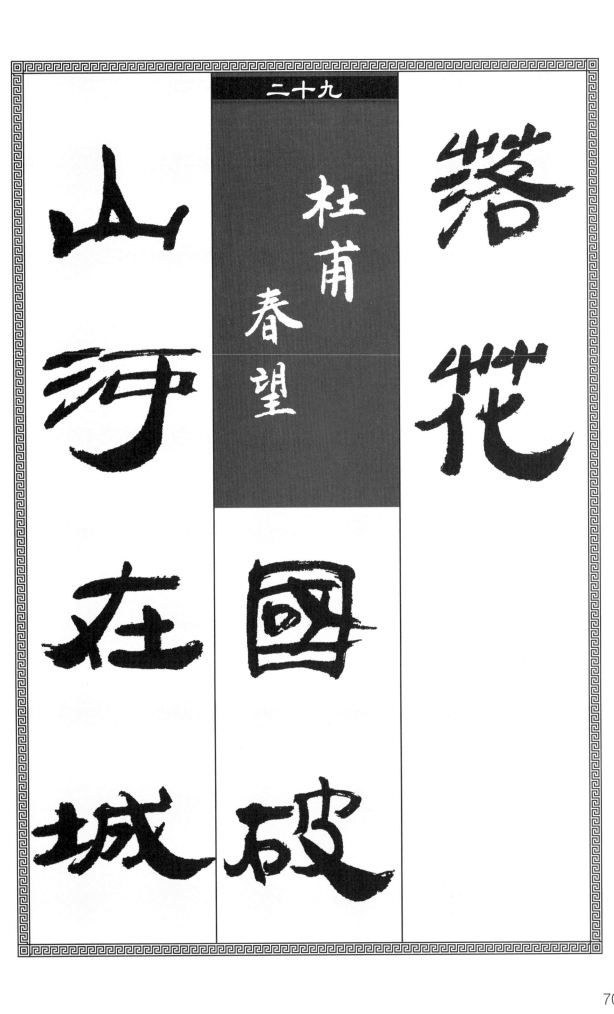

二十九

杜甫
春望

落花
國破山河在 城

落花

山河在城

國破

春草木深 感時花濺淚 恨別鳥

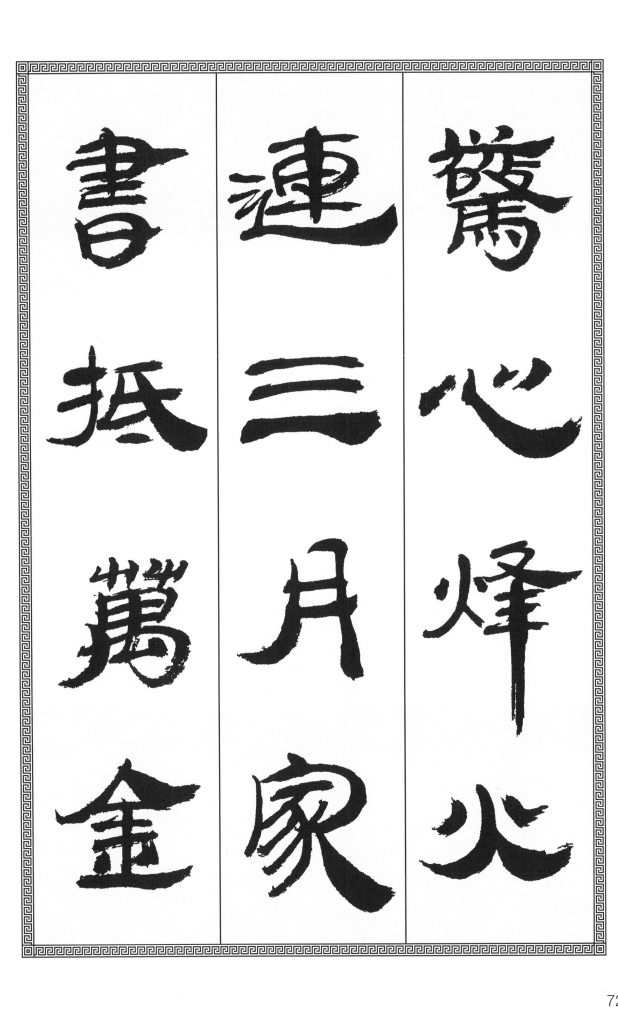

驚心烽火

連三月家

書抵萬金

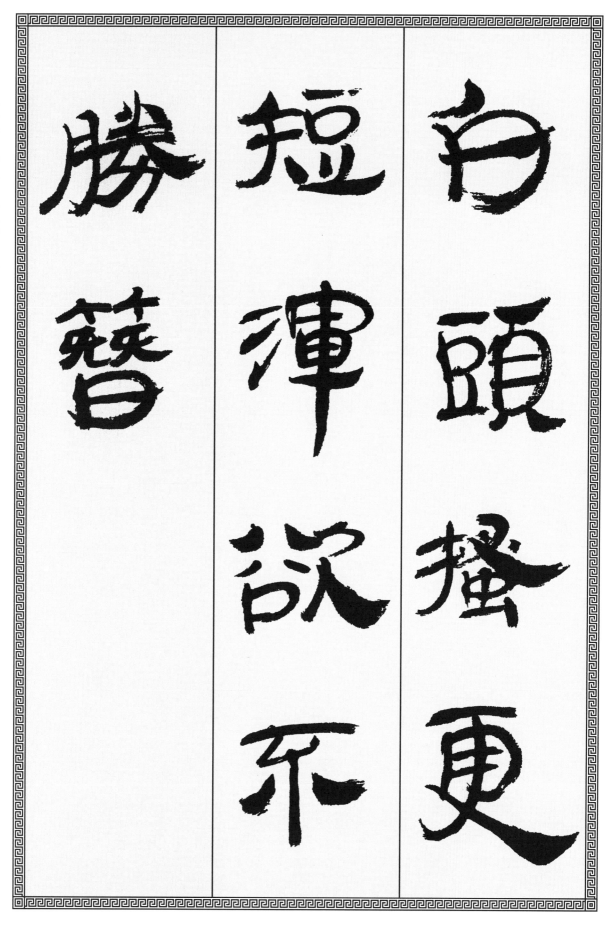

白頭掻更
短渾欲不
勝簪

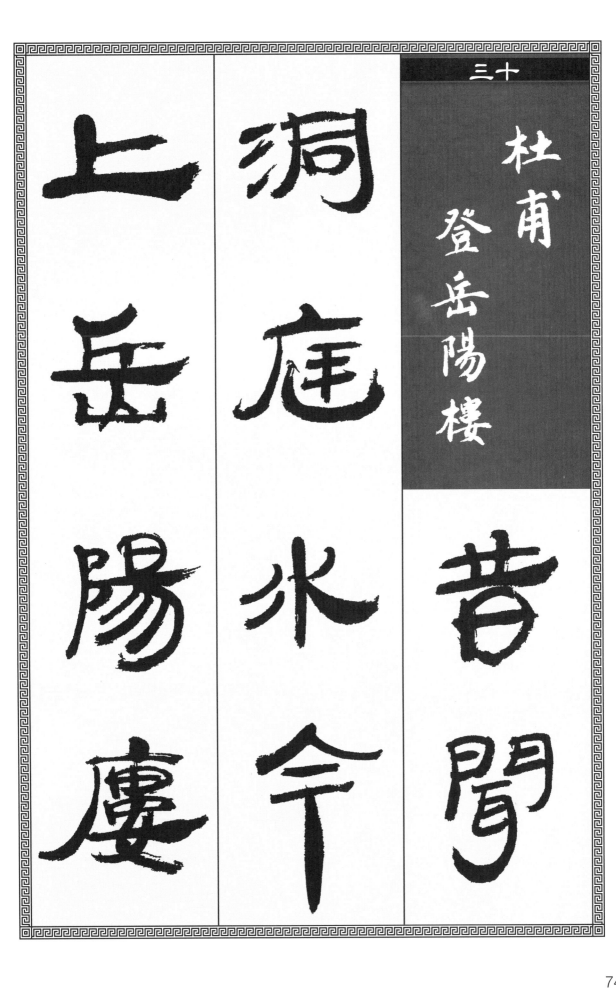

三十

杜甫 登岳陽樓

昔聞洞庭水 今上岳陽樓

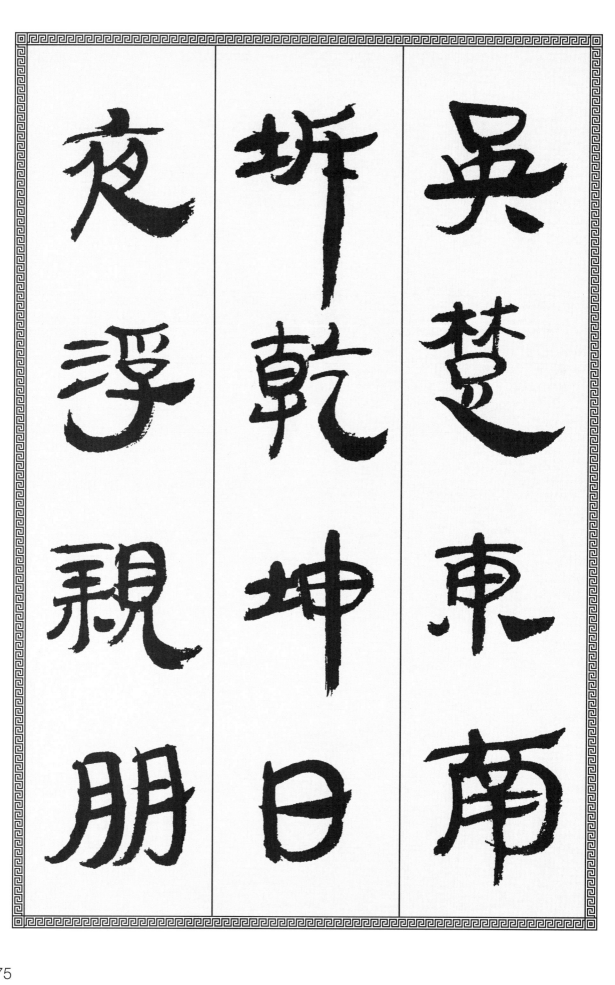

吳楚東南坼 乾坤日夜浮 親朋

吳楚東南坼乾坤日夜浮親朋

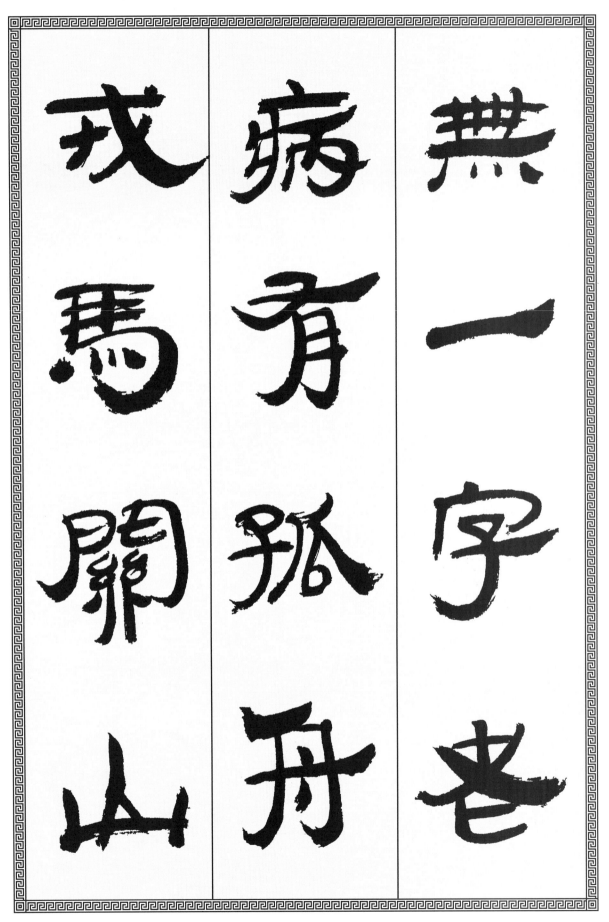

無一字 老病有歸舟 戎馬關山

北
憑
軒
涕
泗
流

好
雨

杜甫
春夜喜雨

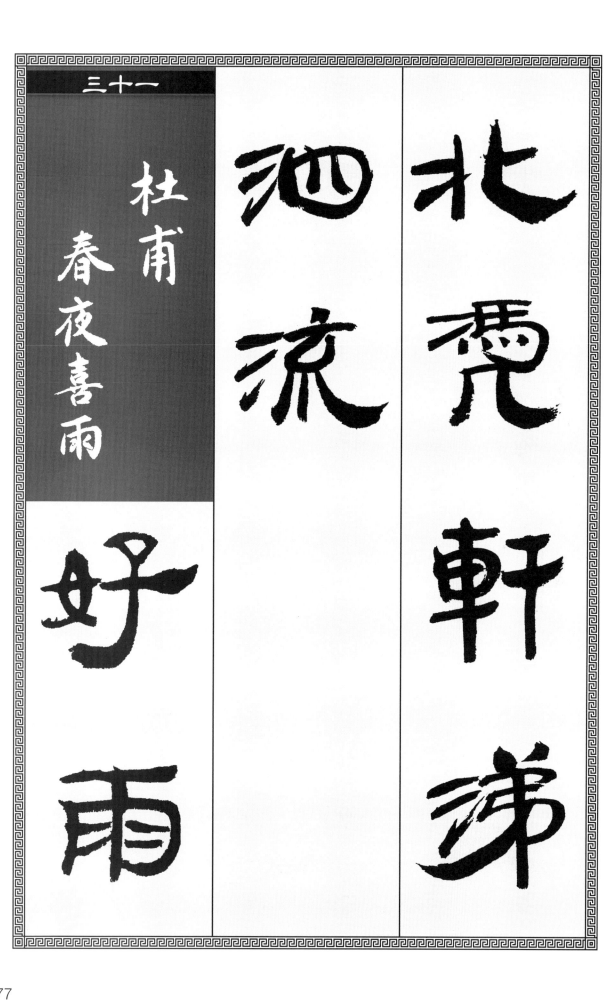

北飛軒涕

泗流

好

雨

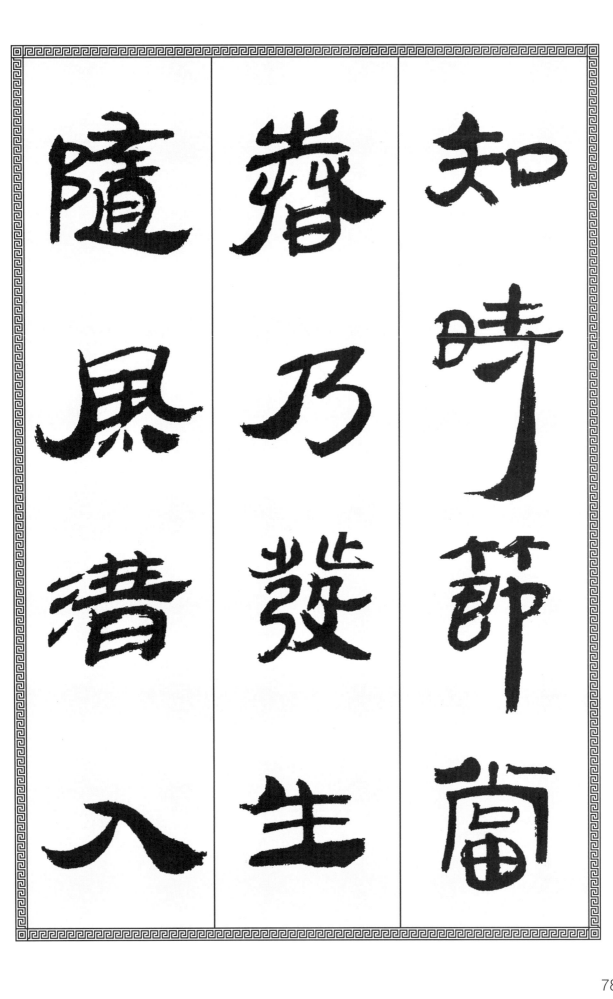

知時節 當春乃發生 隨風潛入

隨風潛入

潛乃發生

知時節當

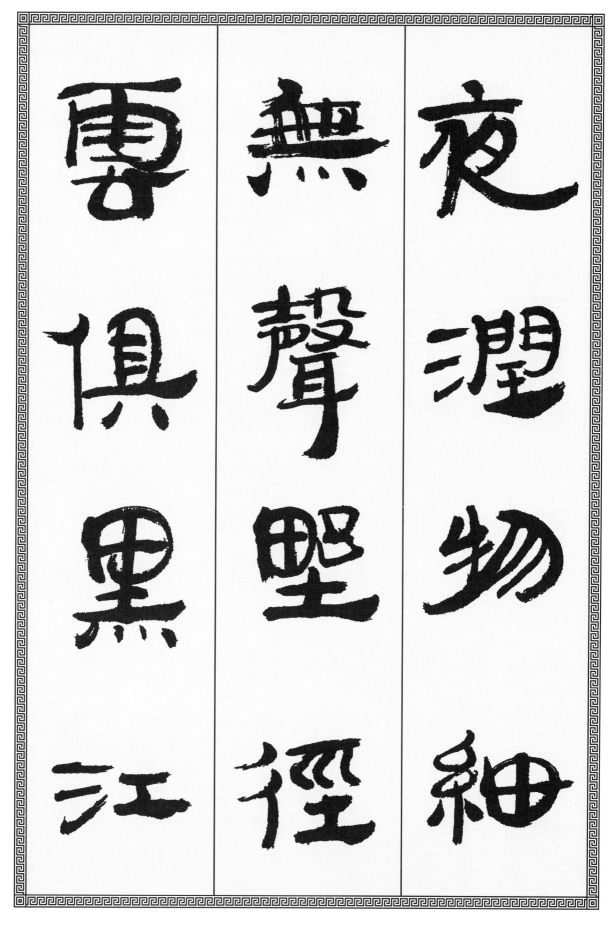

夜潤物細無聲 野徑雲俱黑 江

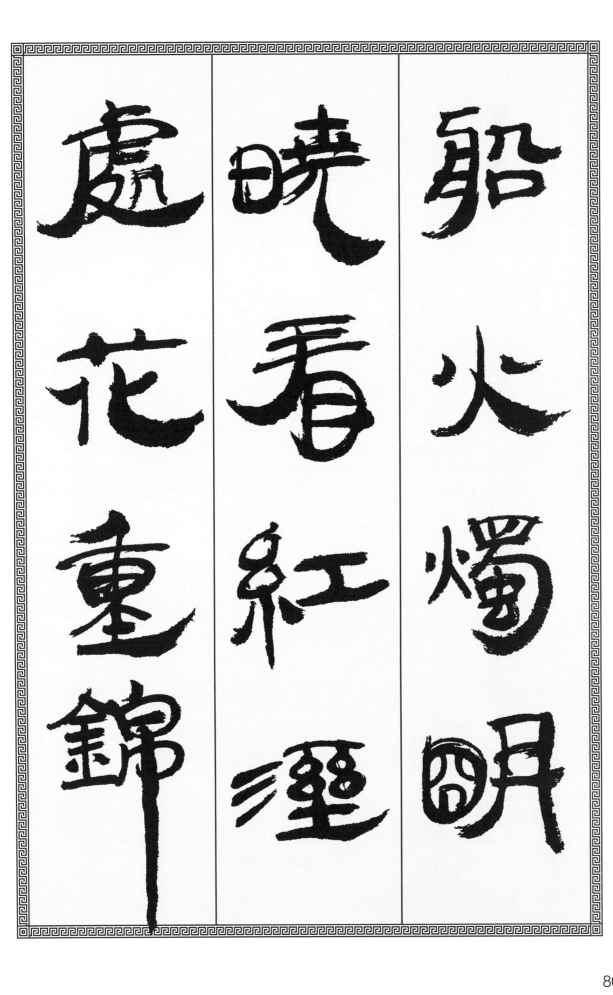

船火獨明 曉看紅濕處 花重錦

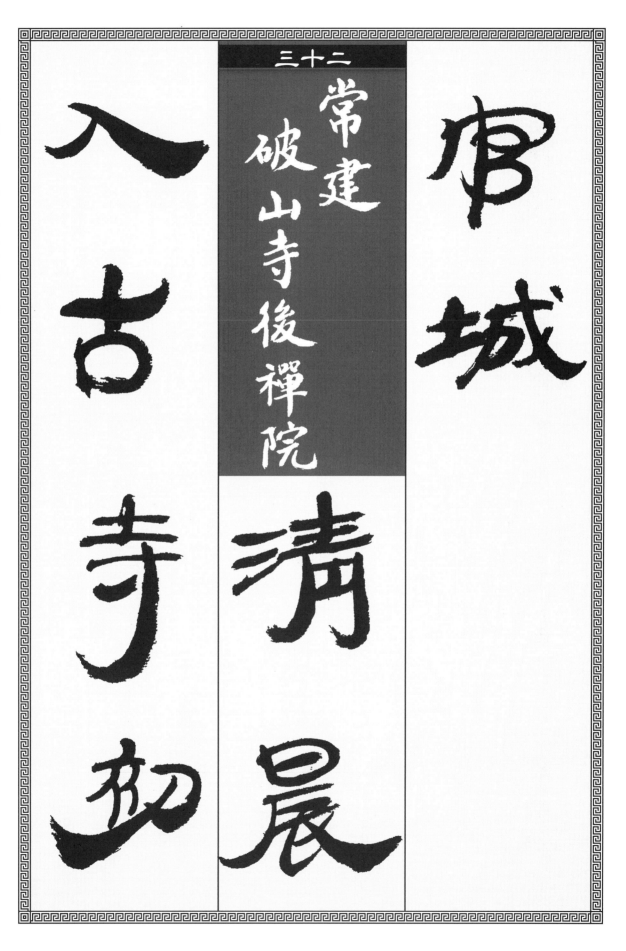

官城　清晨入古寺　初

三十二
常建
破山寺後禪院

宮城

清晨

入古寺初

81

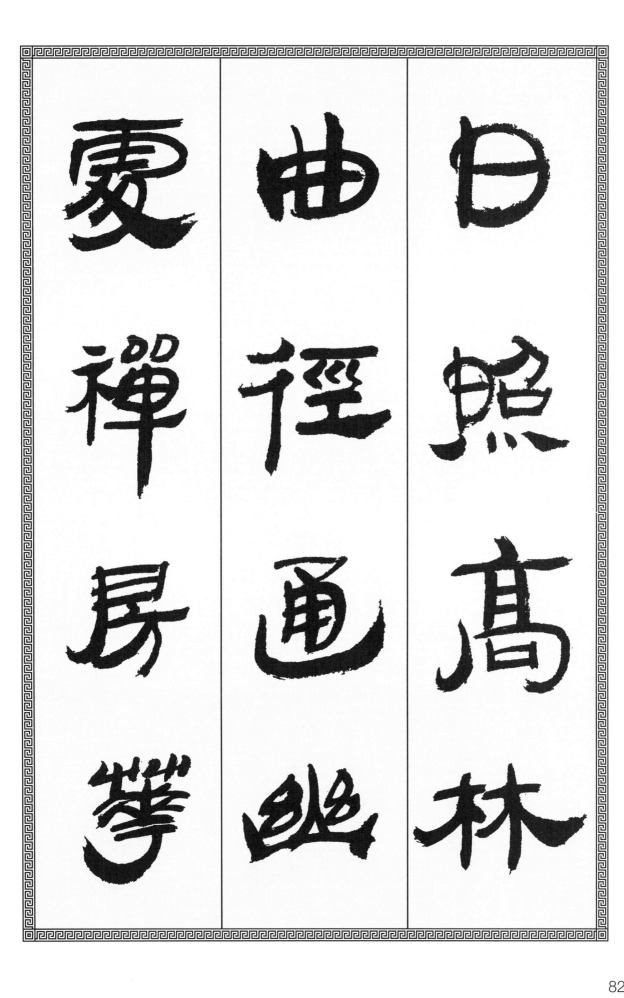

日照高林 曲徑通幽處 禪房花

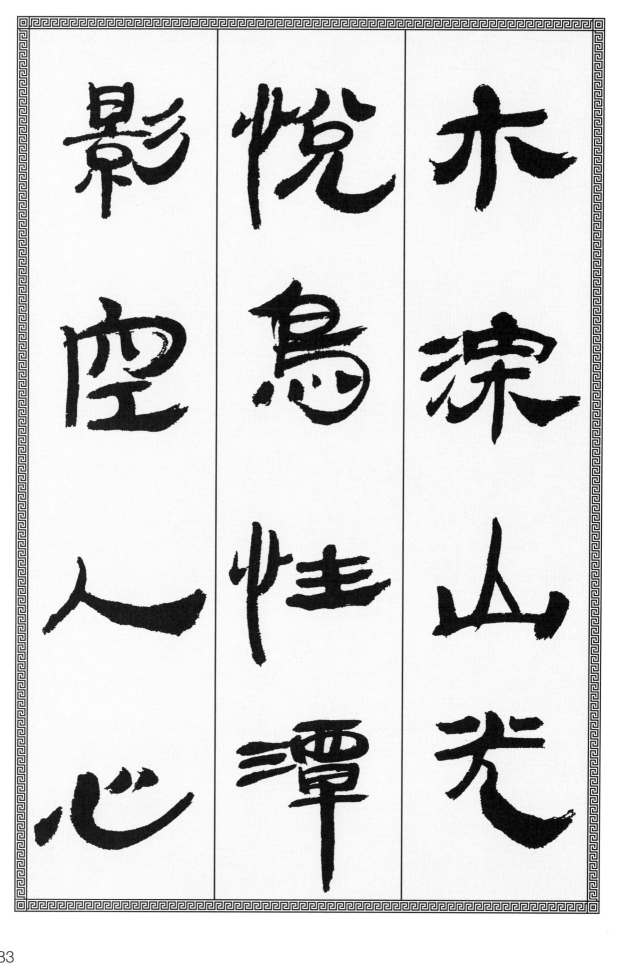

木深 山光悦鳥性 潭影空人心

木深山光
悦鳥性潭
影空人心

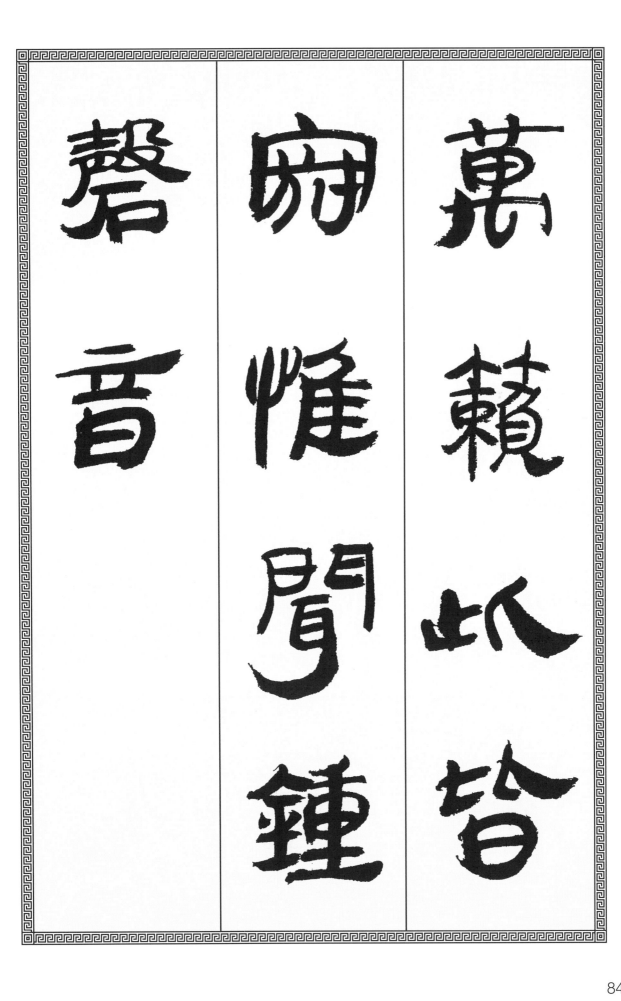

磬音惟聞鍾萬籟此皆

三十三

王維
山居秋暝

空山
新雨後天
氣晚來秋

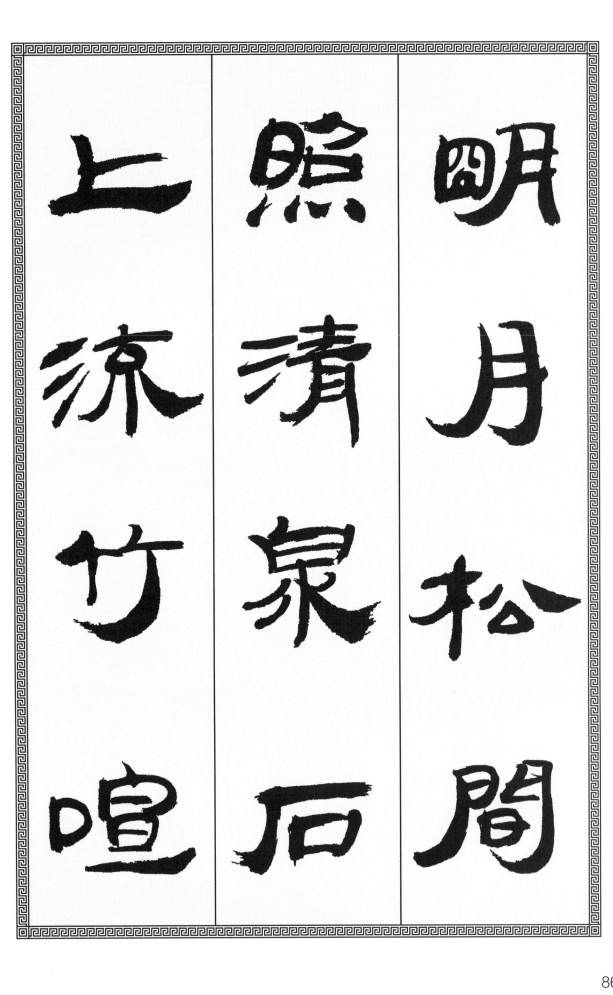

明月松間照　清泉石上流　竹喧

歸浣女蓮

動下漁舟

隨意春芳

歸浣女 蓮動下漁舟 隨意春芳

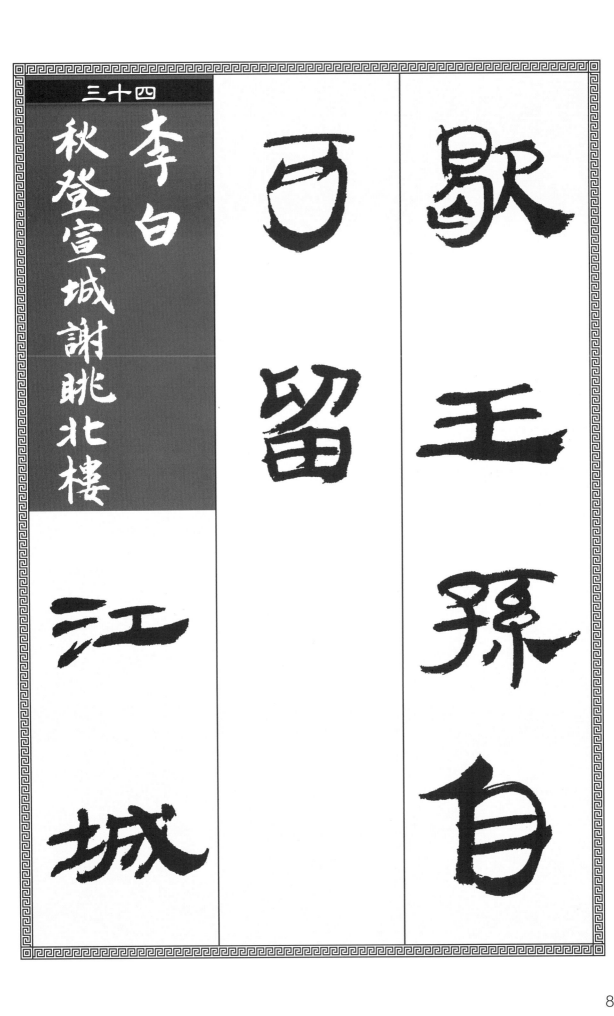

歇 王孫自可留　江城

三十四

李白
秋登宣城謝朓北樓

歇王孫自可留

可留

江城

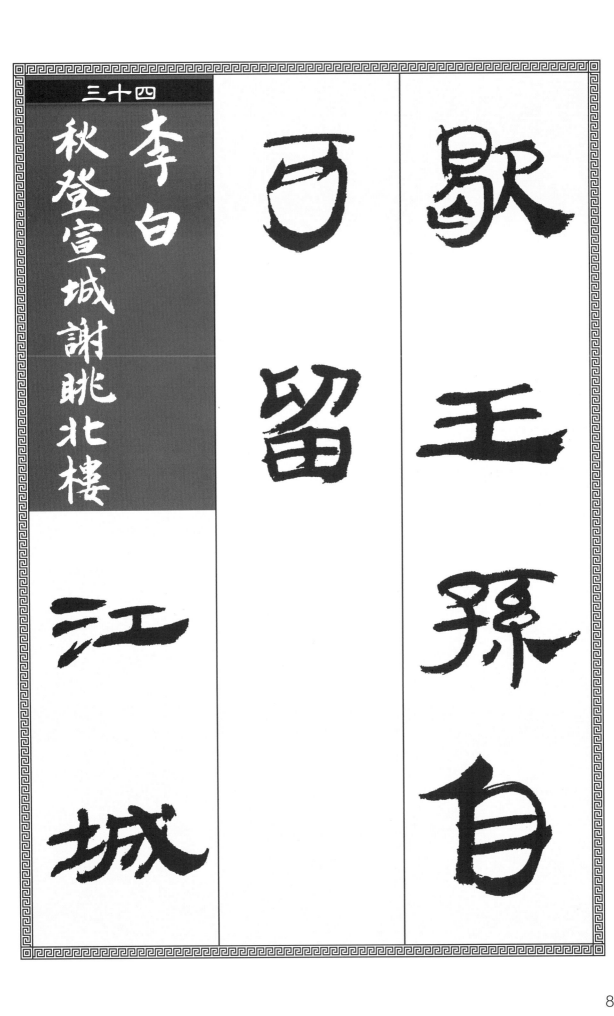

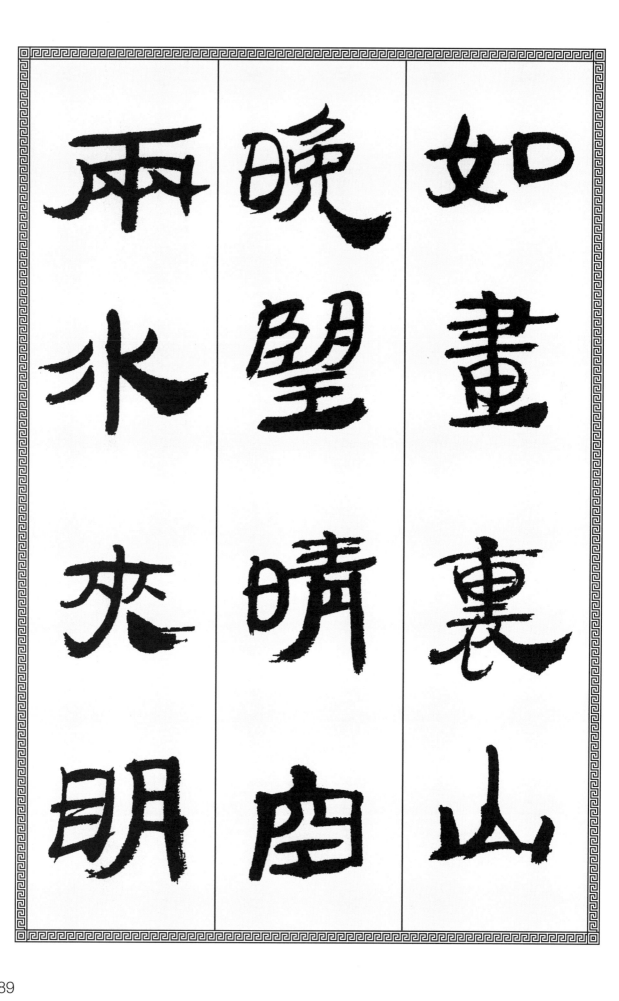

如畫裏
山
晚望晴空
兩水夾明

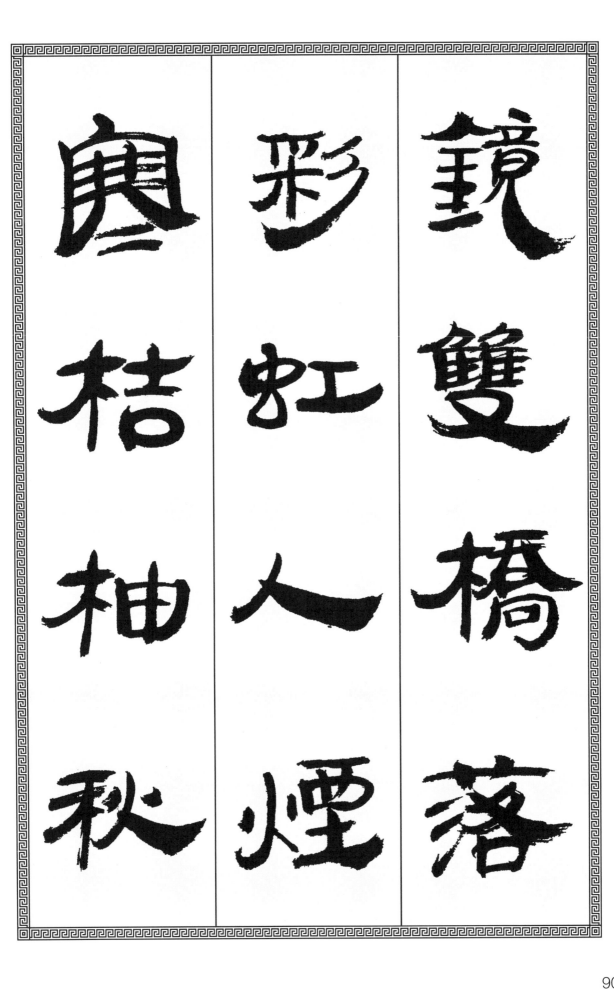

鏡

雙

橋

落

彩

虹

人

煙

寒

桔

柚

秋

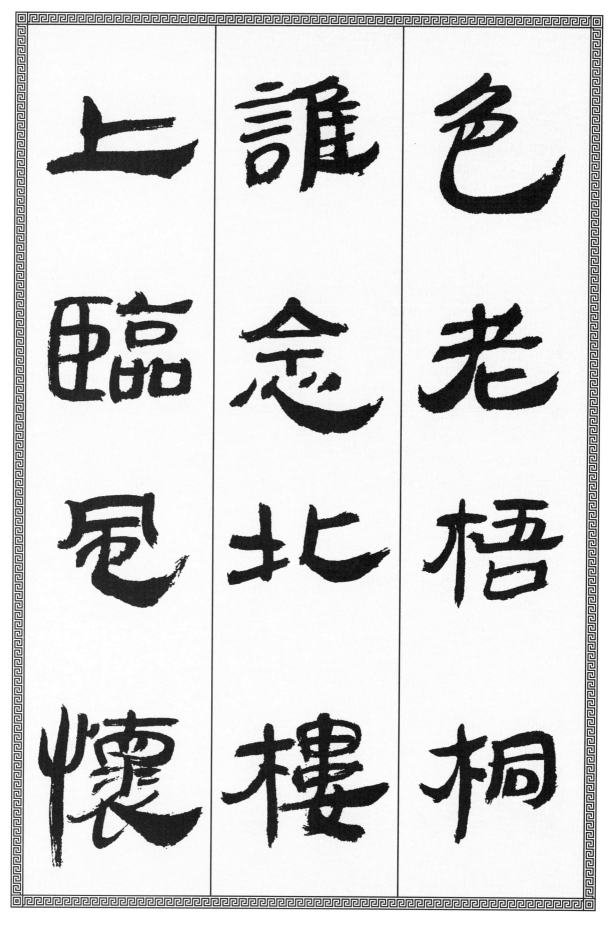

上　臨　風
誰　念　北　樓
色　老　梧　桐

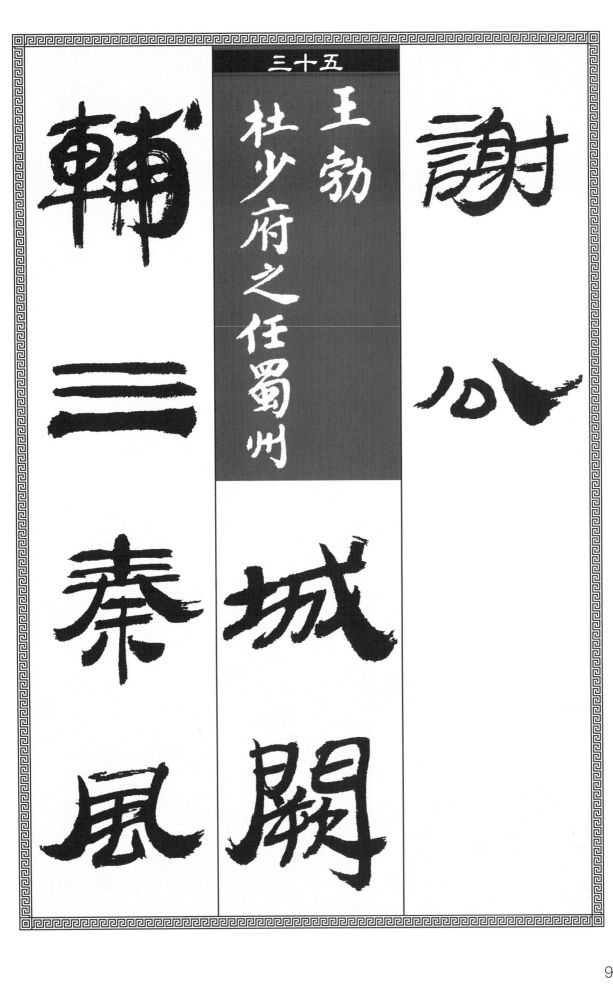

三十五

王勃

杜少府之任蜀州

謝

公

城

闕

輔

三

秦

風

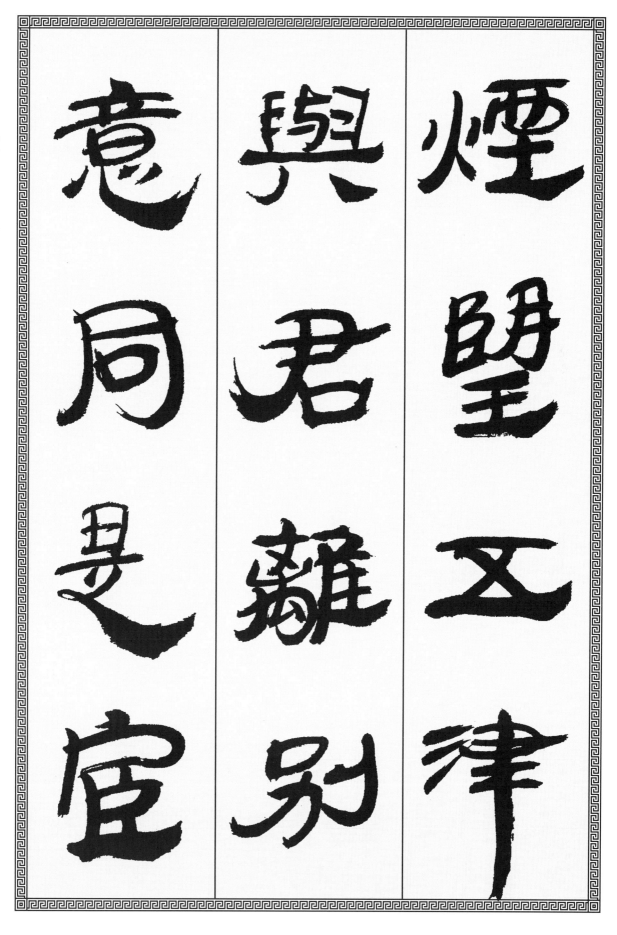

煙望五津

與君離別

意同是宦

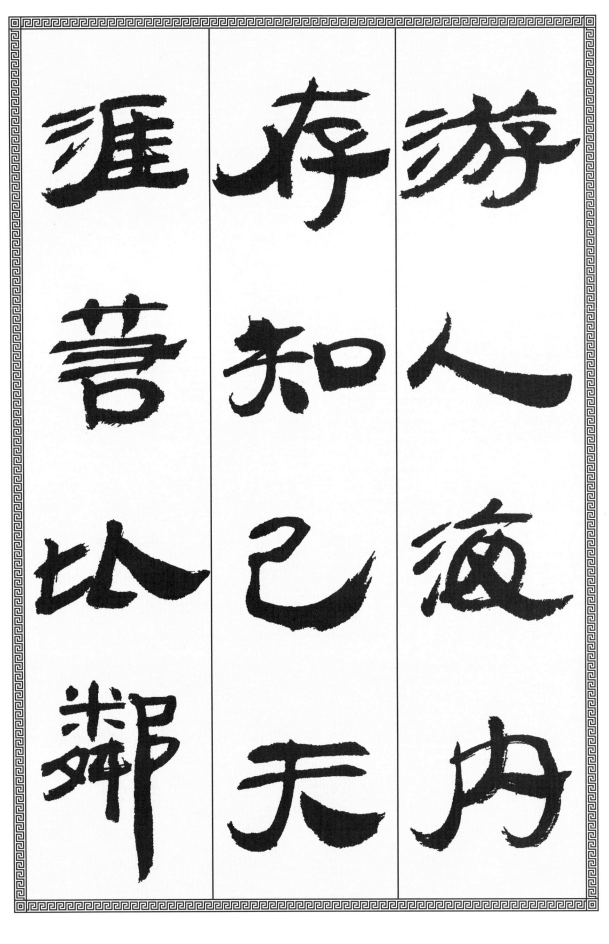

游人海内存知己天涯若比鄰

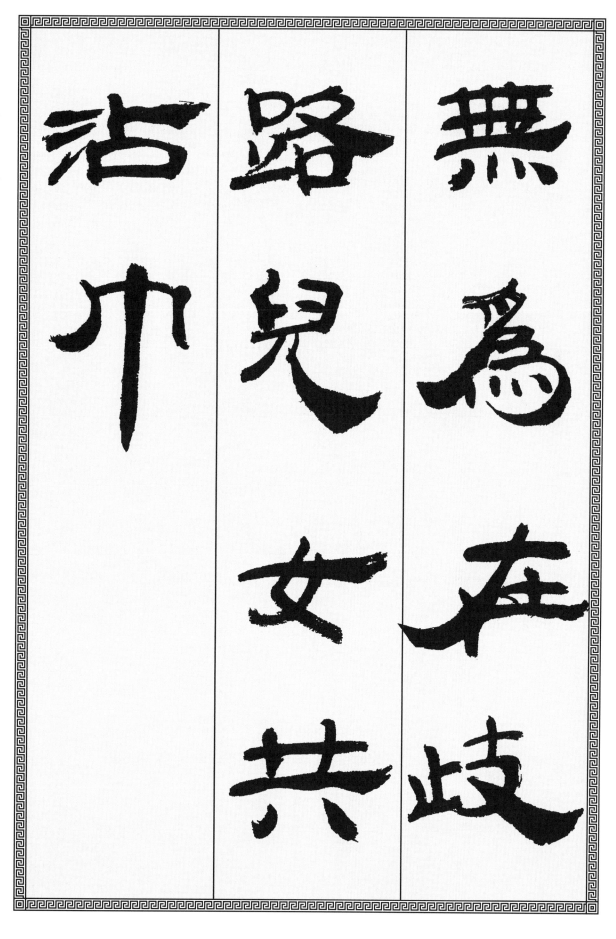

無爲在歧路 兒女共霑巾

三十六

李商隱 無題

相見

時難別亦

難東風無

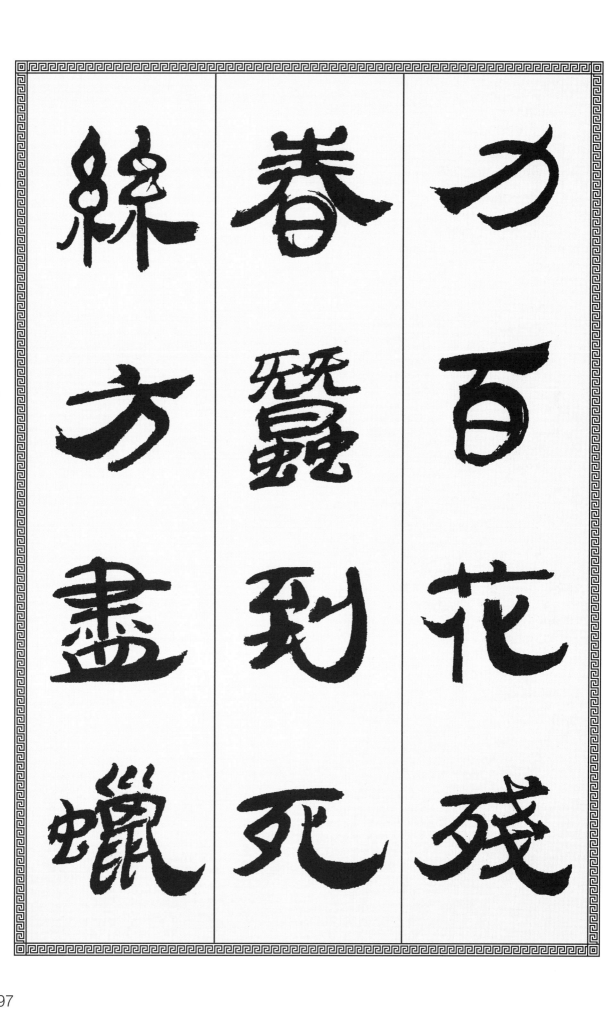

力百花殘　春蠶到死絲方盡　蠟

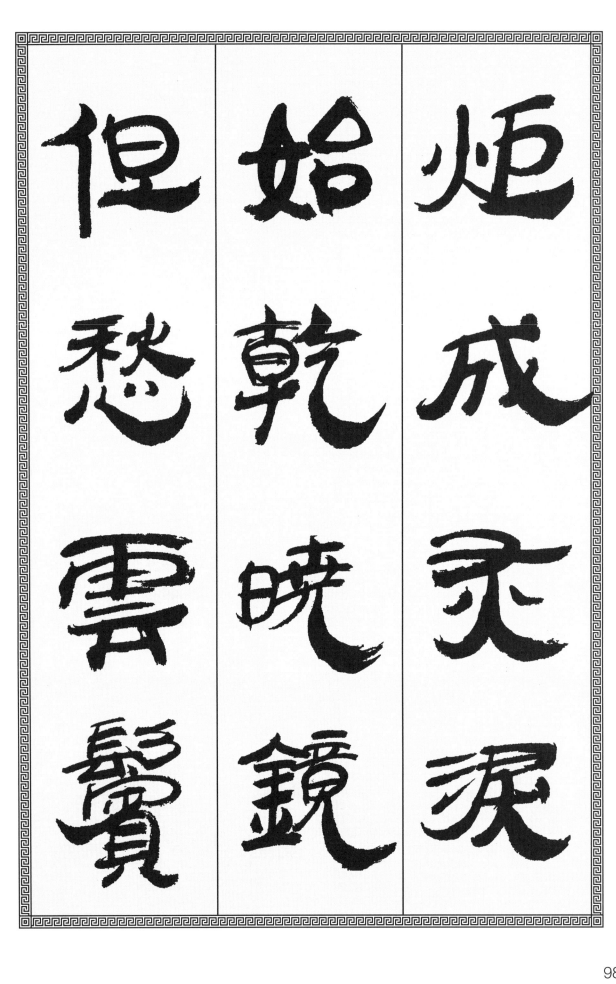

炬成灰淚始乾　曉鏡但愁雲鬢

但愁雲鬢

始乾曉鏡

炬成永淚

改　夜吟應覺月光寒　蓬山此去

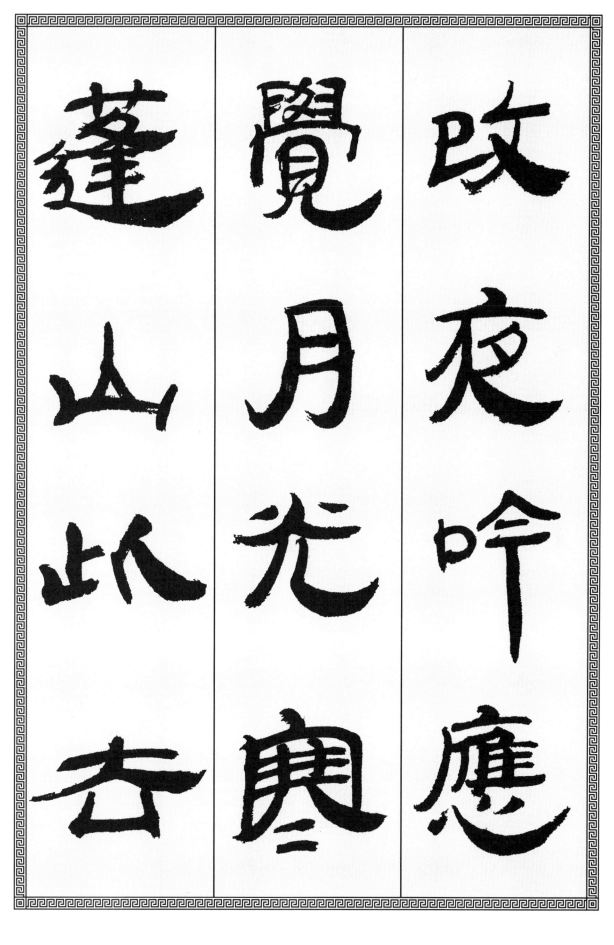

改夜吟應

覺月光寒

蓬山此去

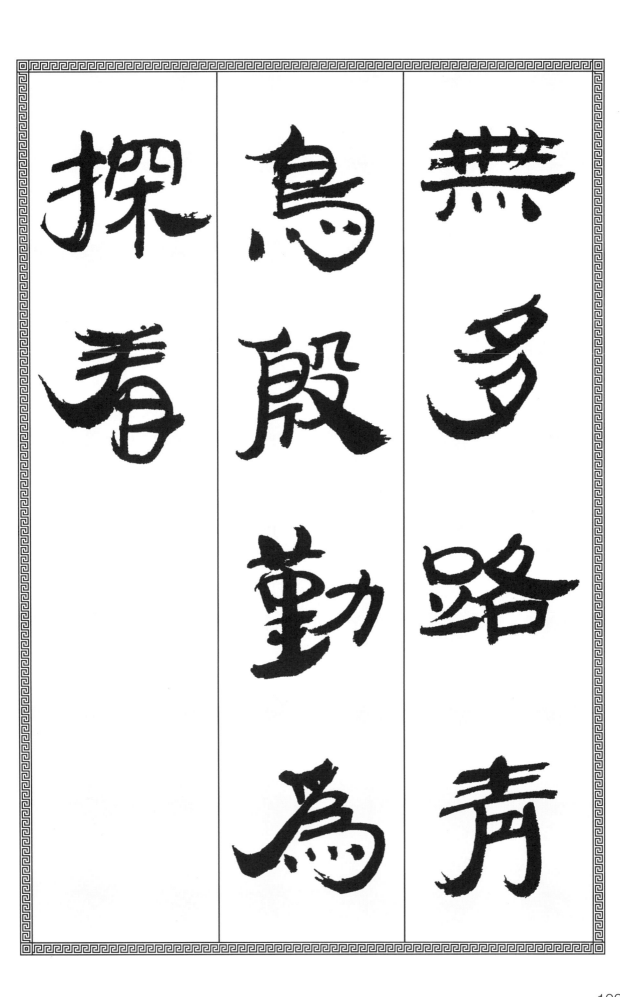

探看 鳥殷勤為 無多路青

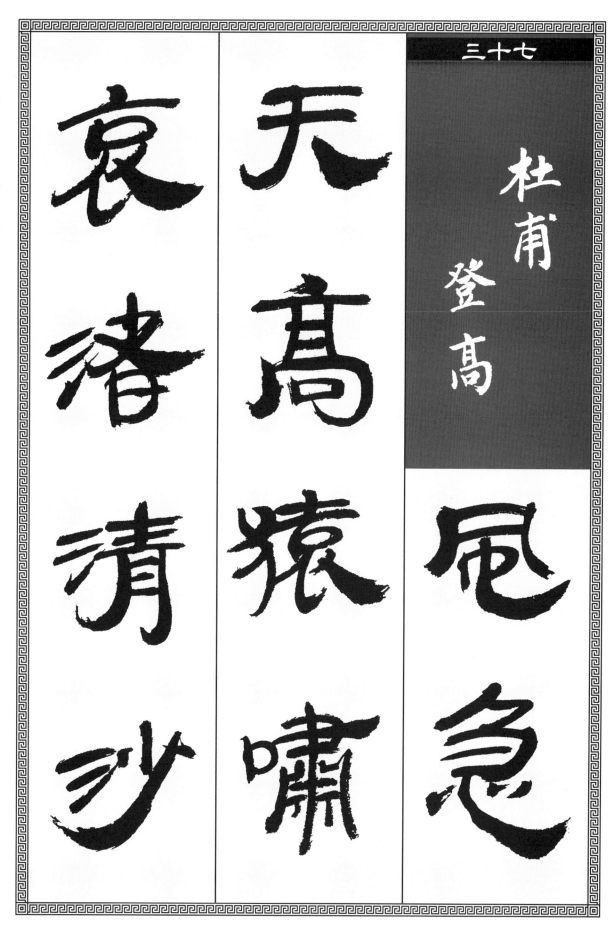

三十七

杜甫 登高

風急

天高猿嘯

哀渚清沙

風急天高猿嘯哀 渚清沙

101

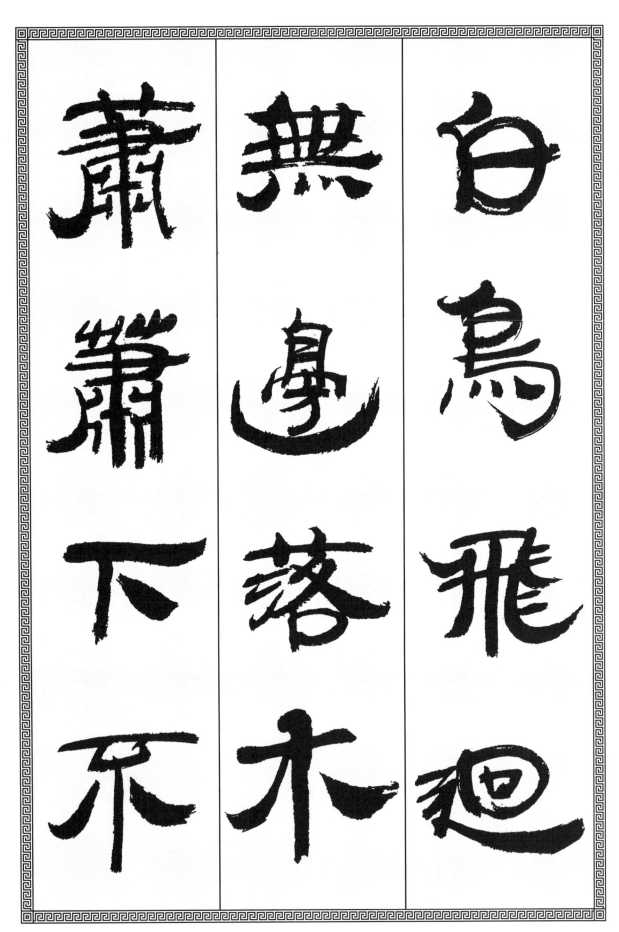

白鳥飛廻　無邊落木蕭蕭下　不

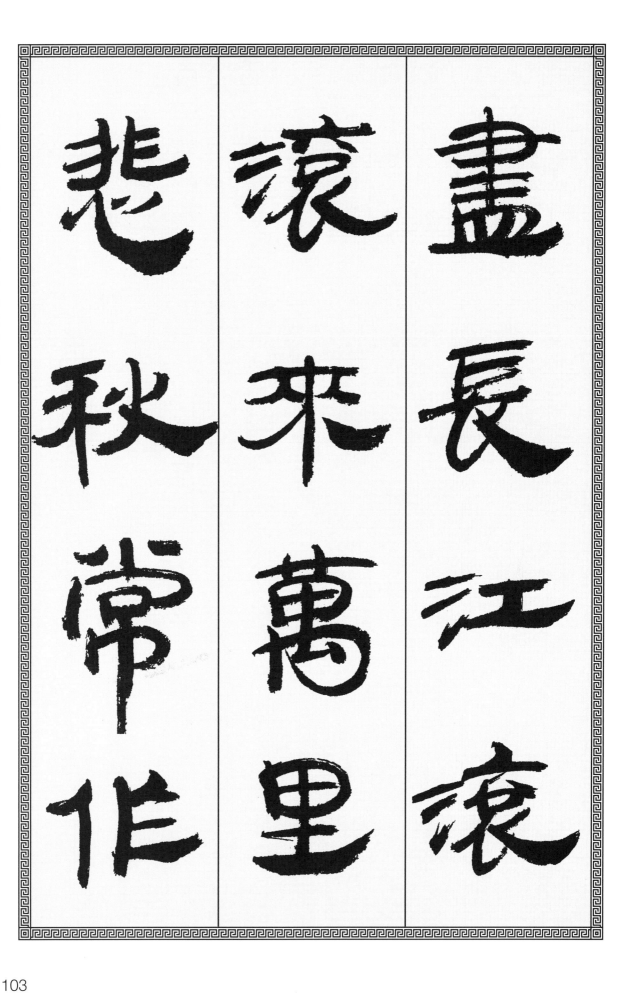

盡長江滾滾來　萬里悲秋常作

103

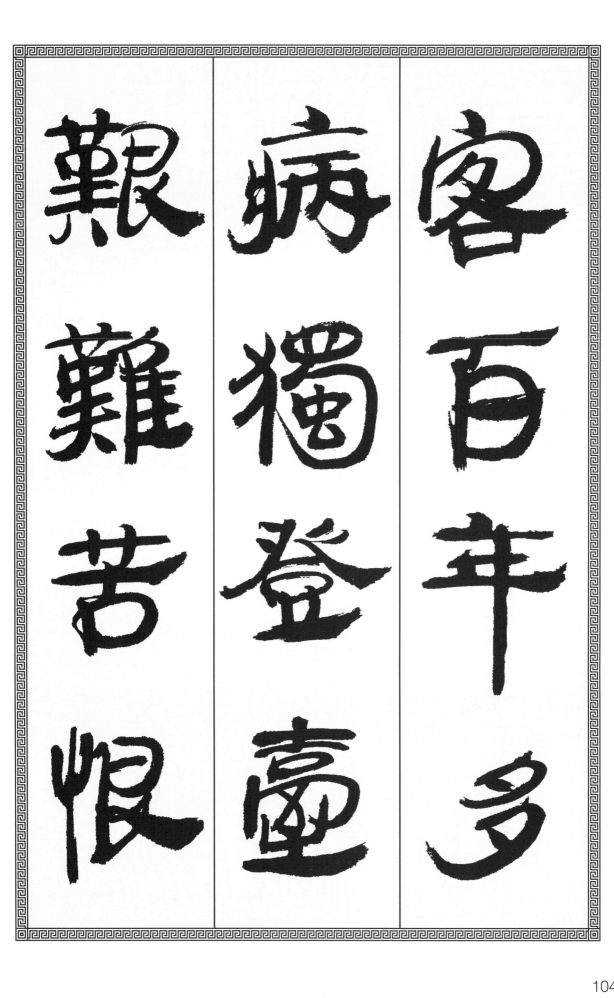

客 百年多病獨登臺 艱難苦恨

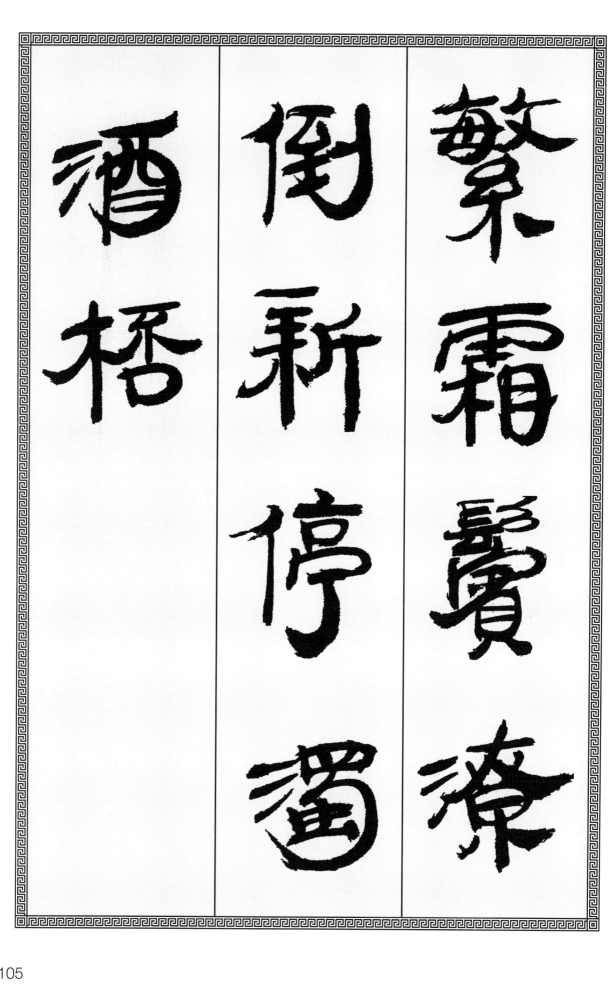

繁霜鬢 潦倒新亭濁酒杯

繁霜鬢潦
倒新亭濁
酒杅

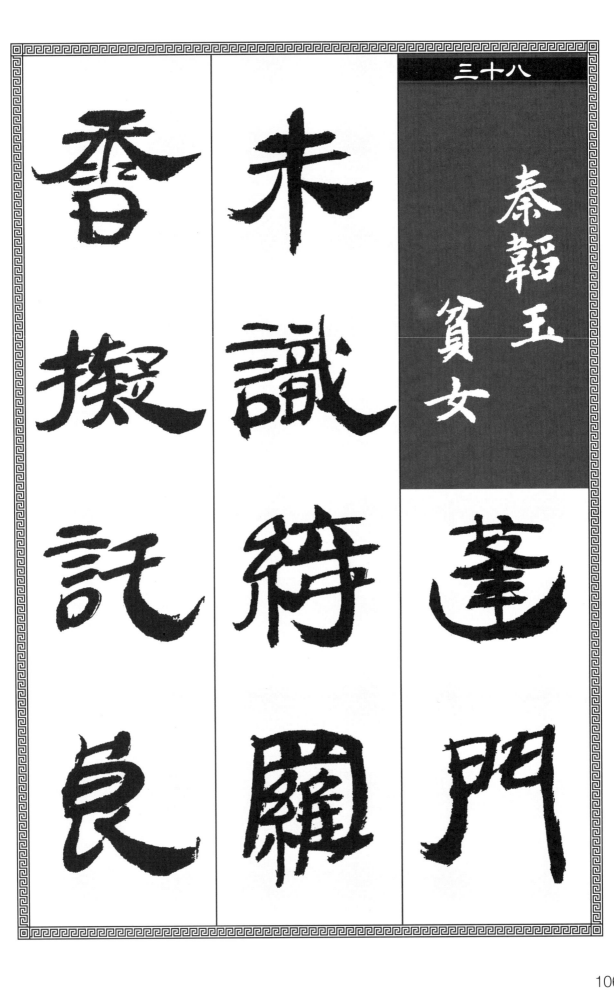

三十八

秦韜玉

貧女

蓬門

未識綺羅

香擬託良

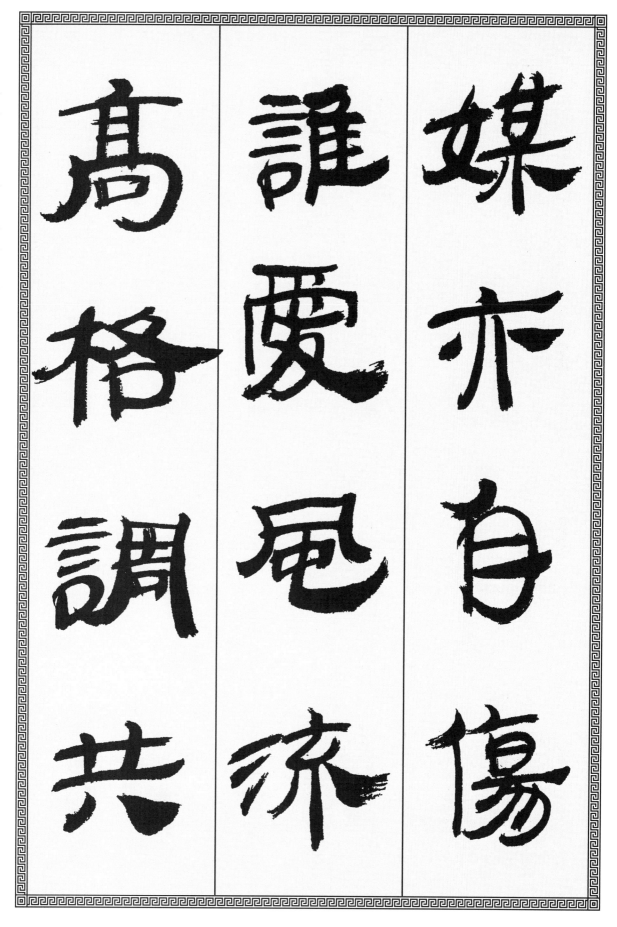

媒益自傷 誰愛風流高格調 共

媒亦自傷

誰愛風流

高格調共

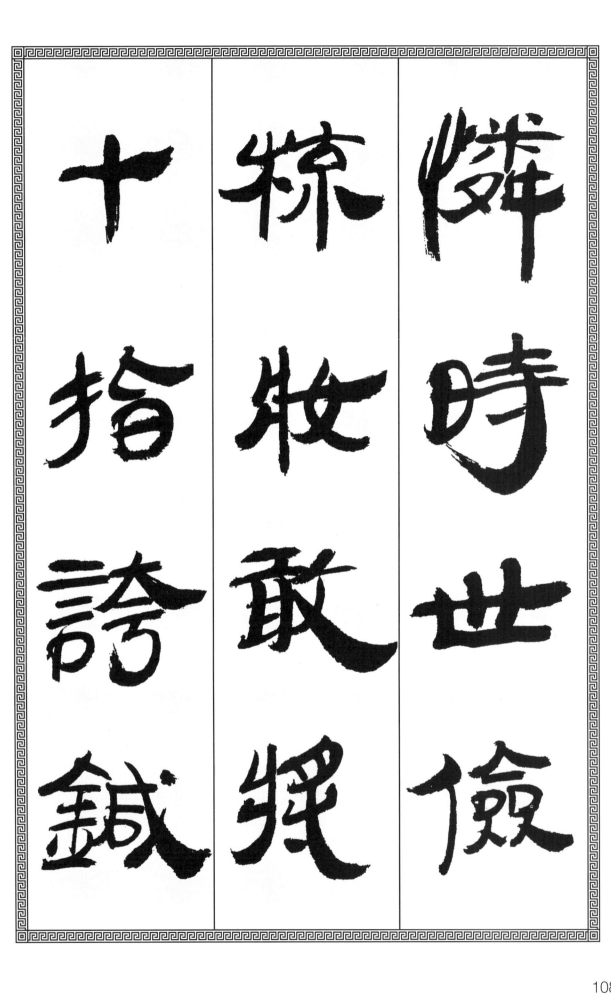

憐時世儉梳粧

敢將十指誇鍼

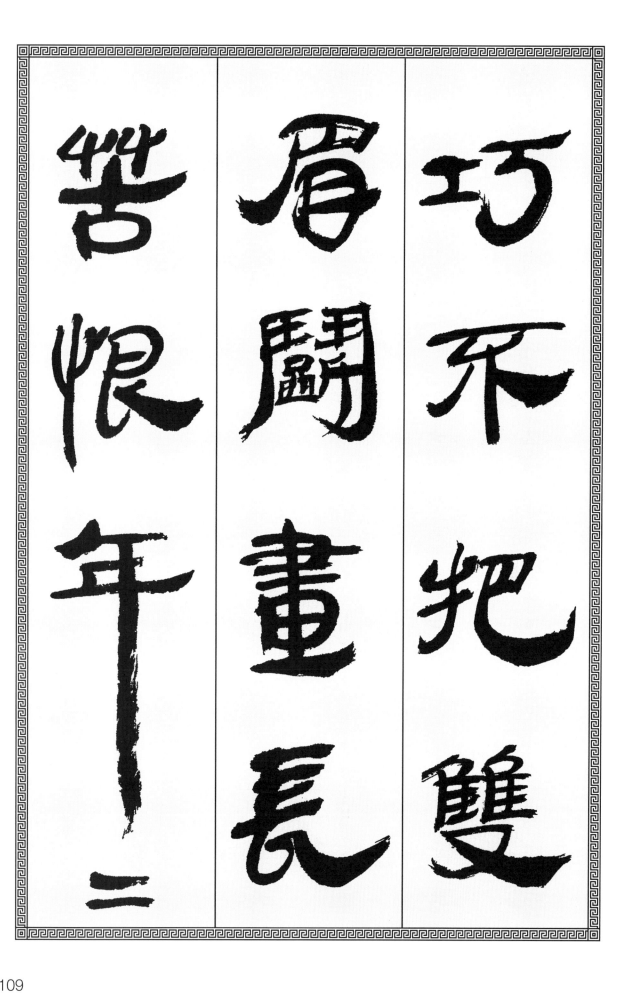

巧 不把雙眉鬪畫長 苦恨年年

二

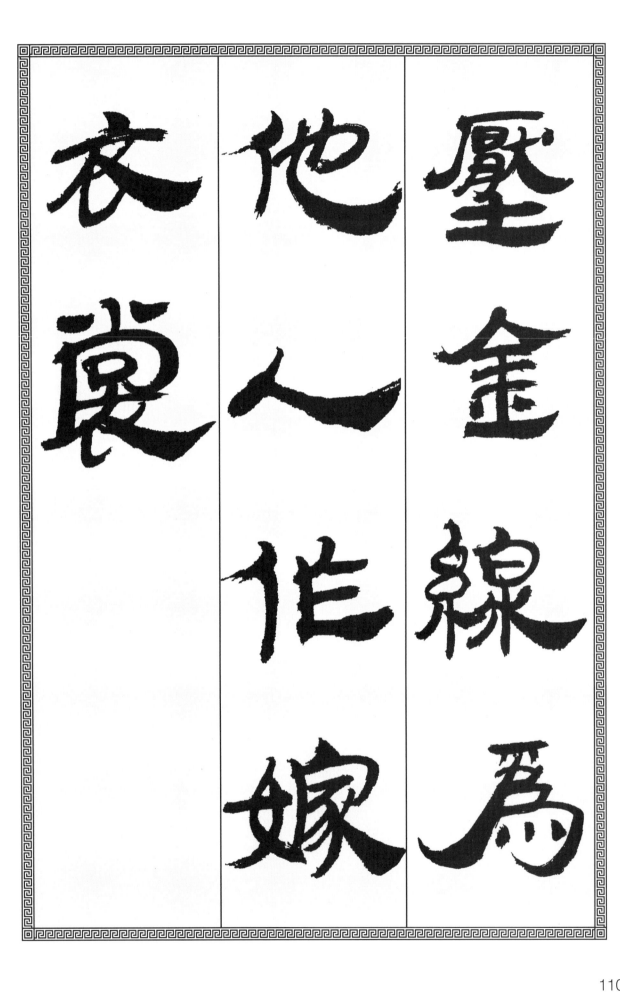

壓金綫 為他人作嫁衣裳

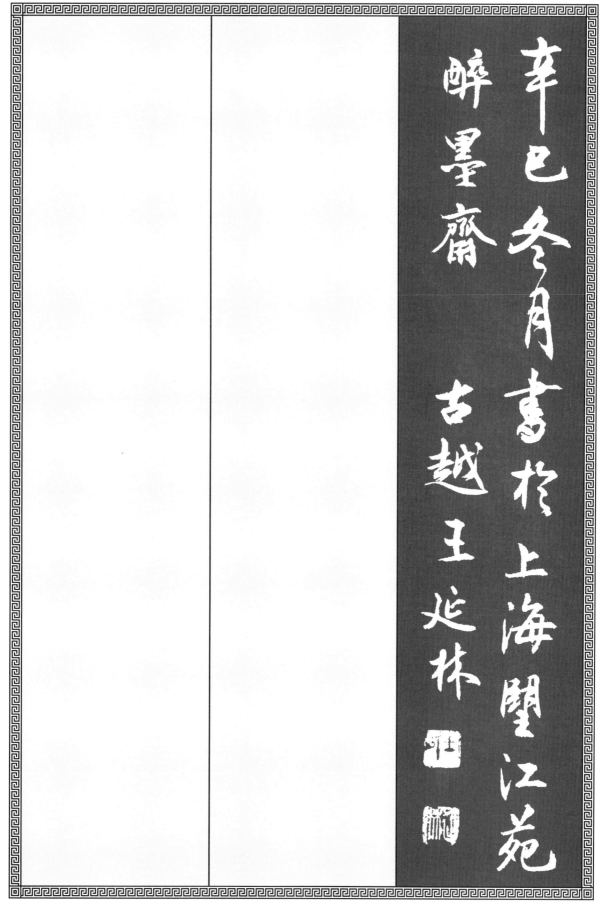

辛巳冬月書於上海望江苑醉墨齋　古越　王延林

1 춘효(春曉) ― 春曉　맹호연(孟浩然)

春眠不覺曉　새벽인줄 모르고 봄잠에 빠졌는데

處處聞啼鳥　처처에 새우는 소리 들려라.

夜來風雨聲　밤이 되어 비바람 몰아치니

花落知多少　떨어지는 꽃잎 많음을 알리.

2 건덕강(建德江)에서 묵다 ― 宿建德江　맹호연(孟浩然)

移舟泊烟渚　배 타고 연기 낀 물가에 정박했는데

日暮客愁新　저문 날 나그네 수심만 새롭다네.

野曠天低樹　넓은 들에 하늘은 나무에 나직이 드리웠고

江清月近人　맑은 강에 비친 달 사람을 가까이 하네.

3 관작루(鸛雀樓)에 오르다 ― 登鸛雀樓　왕지환(王之渙)

白日依山盡　밝은 해는 산속으로 들어가고

黃河入海流　황하(黃河)는 바다로 흘러든다네.

欲窮千里目　끝없이 뻗은 천리를 바라보려고

更上一層樓　다시 한 층을 오른다네.

4 죽리관(竹裏館) ― 竹裏館 왕유(王維)

獨坐幽篁裏 그윽한 대밭 속에 홀로 앉아서

彈琴復長嘯 거문고 타다가 다시 긴 휘파람

深林人不知 깊은 숲속 남들은 알지 못하나

明月來相照 명월(明月)만 와서 비춰준다네.

5 상사(相思) ― 相思 왕유(王維)

紅豆生南國 붉은 콩은 남국(南國)에서 나는데

春来發幾枝 봄이 오니 몇 가지가 나왔네.

願君多采擷 그대에게 보내려고 많이 땄으니

此物最相思 이 콩이 서로 생각하기에 가장 좋은 물건이네.

6 홀로 경정산(敬亭山)에 앉아서 ― 獨坐敬亭山 이백(李白)

眾鳥高飛盡 많은 새들 높이 날아가니

孤雲獨去閒 외론 구름 홀로 한가히 가네.

相看两不厭 둘 다 싫지 않아 바라보는데

祇有敬亭山 다만 나는 경정산에 있다네.

고요한 밤의 생각—靜夜思 이백(李白)

牀前明月光　상 앞엔 명월이 밝게 비취니

疑是地上霜　이것이 서리가 아닌가 의심했네.

舉頭望明月　머리 드니 명월(明月)이 바라다보이고

低頭思故鄉　머리 숙이니 고향이 생각나네.

옥계(玉階)[1]의 원망—玉階怨 이백(李白)

玉階生白露　궁궐에 흰서리 내렸는데

夜久侵羅襪　밤이 깊으니 버선이 젖는다네.

却下水晶簾　문득 수정의 발을 내리니

玲瓏望秋月　영롱한 가을 달만 보이는구나!

절구(絕句)—絕句 두보(杜甫)

江碧鳥逾白　강물이 새파라니 새는 더욱 하얗고

山青花欲燃　산이 푸르니 꽃은 불에 타는 듯하네.

今春看又過　금년 봄도 또 지나감을 보니

何日是歸年　어느 날이 돌아갈 해인가!

1) 옥계(玉階) : 궁궐의 계단.

10 팔진도(八陣圖) ─ 八陣圖　두보(杜甫)

功蓋三分國　공은 삼분(三分)한 나라를 덮고

名成八陣圖　이름은 팔진도에서 이루었네.

江流石不轉　강물 흐르는데 돌은 구르지 않으니

遺恨失呑吳　유한(遺恨)인 오나라 삼킬 기회 놓쳤다네.

11 새하곡(塞下曲) ─ 塞下曲　노륜(盧綸)

林暗草驚風　숲이 어두우니 풀도 바람에 놀라는데

將軍夜引弓　장군은 밤에 활을 당긴다네.

平明尋白羽　동틀 무렵 백우전(白羽剪)을 찾으니

沒在石稜中　돌 모서리에 떨어져 있다네.

12 은자(隱者)를 찾았으나 만나지 못하고 ─ 尋隱者不遇　가도(賈島)

松下問童子　소나무 아래서 동자에게 물으니

言師採藥去　스승은 약초 캐러 갔다네.

只在此山中　다만 이 산중에 있는데

雲深不知處　깊은 구름에 어느 곳인지를 알지 못한다 말하네.

13 새로 시집가는 낭자 ─ 新嫁娘 왕건(王建)

三日入厨下 시집온 지 삼일 만에 부엌에 들어가서

洗手作羹湯 손 씻고 국을 끓였네.

未諳姑食性 시어머니 식성을 알지 못하니

先遣小姑嘗 먼저 시누이에게 맛보라 하네.

14 강설(江雪) ─ 江雪 유종원(柳宗元)

千山鳥飛絶 일천 산에 새들의 날갯짓도 끊어지고

萬徑人蹤滅 일만 길에 인적도 보이지 않는데

孤舟蓑笠翁 도롱이에 삿갓 쓴 노인 외로운 배에 몸 싣고

獨釣寒江雪 눈 내리는 차가운 강에서 홀로 낚시질하누나.

15 산중유객(山中留客) ─ 山中留客 장욱(張旭)

山光物態弄春輝 산광(山光)의 물체는 봄빛에 노는데

莫爲輕陰便擬歸 옅은 구름이라고 갑자기 돌아간다 말하지 마소.

縱使晴明無雨色 비록 청명하여 비올 기색 없지만

入雲深處亦沾衣 깊은 골에 구름 들어 오면 또 옷을 적시리.

16

여산폭포(廬山瀑布)를 바라보고 ― 望廬山瀑布　이백(李白)

日照香爐生紫煙　햇빛 비췬 향로에는 붉은 연기 오르고

遙看瀑布掛前川　멀리 보이는 폭포는 전천(前川)에 걸렸네.

飛流直下三千尺　날리며 떨어지는 물 삼천 척이나 되니

疑是銀河落九天　은하가 구천(九天)에 떨어지나 의심했네.

17

조발백제성(早發白帝城) ― 早發白帝城　이백(李白)

朝辭白帝彩雲間　아침에 백제성을 떠나 채운(彩雲)의 사이에서

千里江陵一日還　천릿길 강릉을 하루에 돌아왔네.

兩岸猿聲啼不住　양안(兩岸)에 원숭이 울음소리 그치지 않는데

輕舟已過萬重山　가벼운 배는 이미 일만 겹산을 지나왔네.

18

풍교야박(楓橋夜泊)　장계(張繼)

月落烏啼霜滿天　달 지니 까마귀 울고 서리는 하늘에 가득한데

江楓漁火對愁眠　강의 단풍 고기잡이 불 곁에 시름겨워 졸고 있네.

姑蘇城外寒山寺　멀리 고소성 밖의 한산사에서

夜半鐘聲到客船　한밤중 종소리가 나그네 배에까지 들려오누나.

19 산행(山行) 두목(杜牧)

遠上寒山石徑斜　멀리 차가운 산 비스듬한 돌길을 따라 오르니

白雲生處有人家　흰 구름 나오는 곳에 사람의 집이 있네.

停車坐愛楓林晚　수레 멈추고 앉아 늦가을 단풍 완상하노라니

霜葉紅于二月花　가을 단풍잎이 이월 꽃보다 더 붉구나!

20 추석(秋夕) 두목(杜牧)

銀燭秋光冷畫屏　은촛대에 화병(畵屏)치니 가을 빛은 찬데

輕羅小扇撲流螢　가벼운 비단부채로 나는 반딧불을 때리네.

天街夜色涼如水　대궐 계단의 야색(夜色)은 물처럼 서늘한데

臥看牽牛織女星　누워서 견우와 직녀성을 바라본다네.

21 오의항(烏衣巷) 유우석(劉禹錫)

朱雀橋邊野草花　주작교 가에는 들풀이 꽃을 피우고

烏衣巷口夕陽斜　오의항 어귀에는 석양이 비꼈는데

舊時王謝堂前燕　그 옛날 왕씨, 사씨 집의 제비들이

飛入尋常百姓家　보통 백성들 고향으로 날아드누나.

22 회향우서(回鄕偶書) 하지장(賀知章)

少小離家老大回
鄕音無改鬢毛衰
兒童相見不相識
笑問客從何處來

젊어서 고향 떠났다가 늙어서 돌아오니

고향 말은 변함없는데 머리만 쇠했네.

어린이를 보면 서로 알지를 못하니

객을 쫓으면서 어디서 왔냐고 물음이 우습다네.

23 한식(寒食) 한굉(韓翃)

春城無處不飛花
寒食東風御柳斜
日暮漢宮傳蠟燭
輕煙散入五侯家

춘성(春城)에는 꽃 날리지 않는 곳 없는데

한식날 동풍에 어원(御苑)의 버들이 비스듬히 누웠네.

날 저무는 한나라 궁궐에선 납촉(蠟燭)을 전하는데

가벼운 연기 흩어져 오후(五侯) 2) 의 집에 들어오네.

24 출새(出塞) 왕창령(王昌齡)

秦時明月漢時關
萬里長征人未還
但使龍城飛將在
不教胡馬度陰山

진나라 때의 명월이 한나라 관문 비취는데

만 리 전쟁에 나간 사람 돌아오지 않네.

다만 앞으로 용성(龍城)에 있을 것이니

호마(胡馬)에게 음산(陰山)을 건너지 말게 하시오.

2) 오후(五侯) : 권귀(權貴)한 호문(豪門)을 가리킨다. 한(漢)나라 성제(成帝) 때 왕씨(王氏) 다섯 사람이 동시에 제후
로 봉해졌던 고사에서 유래한 것이다.

25 양주사(涼州詞) 　왕지환(王之渙)

黃河遠上白雲間　먼 황하의 위 백운(白雲) 사이에

一片孤城萬仞山　하나의 작은 고성(孤城)에 만 길의 산

羌笛何須怨楊柳　강적(羌笛)[3] 불며 어찌 양류(楊柳)의 노래 원망하나!

春風不度玉門關　봄바람이 옥문관도 건너지 못하는 것을

26 근시상장수부(近試上張水部) 　주경여(朱慶餘)

洞房昨夜停紅燭　어젯밤 동방(洞房)[4]에 붉은 촛불 머무르고

待曉堂前拜舅姑　새벽 기다린 당전(堂前)에서 시부모께 절하네.

粧罷低聲問夫婿　화장 마쳤나고 작은 소리로 묻는 남편에

畫眉深淺入時無　눈썹을 깊고 낮게 그려야 하니 들어올 때 아니라 하네.

27 항아(嫦娥) 　이상은(李商隱)

雲母屏風燭影深　운모(雲母)[5] 병풍에 촛불 그림자 깊은데

長河漸落曉星沉　긴 은하는 점점 떨어지고 새벽 별은 잠겼네.

嫦娥應悔偷靈藥　항아(嫦娥)는 응당 영약(靈藥) 훔친 것을 후회했으리니

碧海青天夜夜心　바다 같은 푸른 하늘에 밤마다 애타는 심정이여.

3) 강적(羌笛) : 일종의 호가(胡笳). 이백(李白)의 취적시(吹笛詩)의 "황학루에서 옥피리 부니 오월 강성(江城)에 매화가 떨어지네「黃鶴樓中吹玉笛 江城五月落梅花」" 한 시가 낙매화곡(落梅花曲)으로 악부(樂府)에 들어 있다는 것.

4) 동방(洞房) : 그윽하고 깊숙한 내실(內室)을 말한 것으로 특히 부부의 침실을 가리킨다.

5) 운모(雲母) : 판상(板狀) 또는 편상(片狀)의 규산(珪酸) 광물을 말한다.

28 기인(寄人)　장필(張泌)

別夢依依到謝家　이별하는 꿈에 의의(依依)6) 하게 사가(謝家)에 이르러

小廊迴合曲闌斜　작은 행랑 돌아 굽은 난간 비껴서 만났는데

多情只有春庭月　다만 봄 뜰에 달빛 있어서 다정한데

猶為離人照落花　오히려 떠나는 사람 위해 낙화(落花)를 비친다네.

29 춘망(春望)　두보(杜甫)

國破山河在　나라는 망했으나 산하(山下)는 남아있고

城春草木深　도성의 초목은 무성도 하다네.

感時花濺淚　꽃필 때를 생각하며 눈물 뿌리고

恨別鳥驚心　이별의 한(恨)은 놀란 새의 마음이네.

烽火連三月　봉화(烽火)는 삼월까지 연했으니

家書抵萬金　집에서 온 편지가 만금의 값어치가 있다네.

白頭搔更短　흰 머리는 긁을수록 짧아만 가서

渾欲不勝簪　전혀 비녀도 못 감당할 지경이네.

6) 의의(依依) : 사모하는 모양.

昔聞洞庭水　옛적에는 동정호수에 대하여 들었는데

今上岳陽樓　오늘은 악양루에 올랐네.

吳楚東南坼　오(吳)와 초(楚)는 동남으로 트였고

乾坤日夜浮　하늘과 땅은 밤낮으로 들뜬 듯하구나!

親朋無一字　친지와 벗들은 한 자의 소식 없고

老病有歸舟　늙고 병든 몸 외로운 배 타고 가네.

戎馬關山北　군사는 관산(關山)에 북쪽에 있는데

憑軒涕泗流　누각에 오르니 눈물만 흐르네.

31 춘야희우(春夜喜雨)　두보(杜甫)

好雨知時節　좋은 비가 시절을 알아

當春乃發生　봄이 되니 바로 내리는구나.

隨風潛入夜　밤에 드니 바람도 따라 잠잠해지고

潤物細無聲　소리 없이 대지를 촉촉이 적시누나.

野徑雲俱黑　들길과 구름 모두 어두운데

江船火獨明　강선(江船)의 불 홀로 밝히네.

曉看紅濕處　새벽되니 습한 곳에 붉은 꽃망울 보이니

花重錦官城　이곳은 꽃이 만발한 금관성이네.

32 파산사(破山寺) 뒤의 선원에서 ― 破山寺後禪院 상건(常建)

清晨入古寺　맑은 새벽에 고사(古寺)에 들고
初日照高林　해 오르니 고림(高林)에 비춰네.
曲徑通幽處　굽은 길은 그윽한 곳으로 통하고
禪房花木深　선방(禪房)은 꽃나무들로 깊다네.
山光悅鳥性　산광(山光)에 새들은 기뻐하고
潭影空人心　연못에 비친 그림자는 부질없는 사람의 마음이라.
萬籟此皆寂　이곳은 모두 온갖 소리 고요한데
惟聞鍾磬音　다만 남은 종소리만이 들린다네.

33 산거추명(山居秋暝) 왕유(王維)

空山新雨後　공산(空山)에 비가 온 뒤에
天氣晚來秋　날씨는 늦은 가을이 되었네.
明月松間照　명월은 소나무 사이 비취고
清泉石上流　맑은 물은 바위 위에 흐르네.
竹喧歸浣女　빨래하는 아낙 돌아가니 대나무 흔들대고
蓮動下漁舟　어선 아래에서 연잎 움직이네.
隨意春芳歇　자유롭게 핀 봄꽃 다 지니
王孫自可留　왕손만 스스로 머무른다네.

34

추등선성사조북루(秋登宣城謝朓北樓) 이백(李白)

江城如畫裏　강성은 그림 속 같은데

山晚望晴空　산중 저녁하늘이 맑게 보이네.

兩水夾明鏡　양수(兩水)는 명경을 휴대하였고

雙橋落彩虹　쌍교(雙橋)에는 오색 무지개가 떨어지네.

人煙寒桔柚　차가운 유자나무에는 연기 서리고

秋色老梧桐　늙은 오동나무에는 가을빛을 띠었네.

誰念北樓上　누가 북루(北樓)에 오를 생각했을까!

臨風懷謝公　바람 부니 사공(謝公)이 생각난다네.

35

왕발이 두소부(杜少府)가 촉주(蜀州)의 임지로 감을 송별하는 시

王勃送杜少府之任蜀州詩　왕발(王勃)

城闕輔三秦　삼진(三秦)[7]의 성궐(城闕)을 돕고

風煙望五津　오진(五津)의 풍연(風煙)을 바라보네.

與君離別意　그대와 더불어 이별하는 뜻은

同是宦遊人　같이 벼슬살이하던 사람이었지.

海內存知己　해내(海內)에 지기(知己)가 있으니

天涯若比鄰　천애(天涯)에 이웃 있는 것과 비견되네.

7) 삼진(三秦) : 지금 중국의 섬서성(陝西省). 진(秦)나라 때 관중(關中)을 항우(項羽)가 셋으로 나눠서, 항복한 진나라 장수 장감(章邯)·사마흔(司馬欣)·동예(董翳) 세 사람에게 봉해 주었음.

無為在岐路 하는 것 없이 기로(岐路)에 있으니

兒女共霑巾 아녀(兒女)와 한가지로 눈물만 흐른다네.

36 무제(無題) 이상은(李商隱)

相見時難別亦難 서로 만나는 때도 어렵지만 이별함도 또한 어려워

東風無力百花殘 힘없는 동풍에 백화(百花)의 잔화(殘花)들

春蠶到死絲方盡 봄 누에 죽으니 실 뽑는 일 다 하였고

蠟炬成灰淚始乾 촛불이 재가 되니 촉루(燭淚)도 마른다네.

曉鏡但愁雲鬢改 새벽 거울 앞에서는 검은 머리로 만듦을 걱정하고

夜吟應覺月光寒 밤의 읊조림은 찬 달빛 깨달음에 응하였네.

蓬山此去無多路 봉래산으로 가는 이 행차 많은 길은 없는데

青鳥殷勤為探看 청조(青鳥)가 은근히 탐색하며 본다네.

37 등고(登高) 두보(杜甫)

風急天高猿嘯哀 거센 바람 높은 하늘에 원숭이 슬피 울고

渚清沙白鳥飛廻 맑은 물가 백사장에 새는 날아 돌아오네.

無邊落木蕭蕭下 끝없이 많은 나뭇잎은 쓸쓸히 떨어지고

不盡長江滾滾來 다함 없는 장강(長江)은 세차게도 흐르네.

萬里悲秋常作客　만 리에 슬픈 가을이라 항상 나그네 만들고

百年多病獨登臺　백 년의 인생 병이 많아 홀로 누대에 올랐네.

艱難苦恨繁霜鬢　어렵고 괴로운 인생 흰머리만 무성한데

潦倒新亭濁酒杯　허름한 정자에서 홀로 술잔 들었네.

38 빈녀(貧女) 진도옥(秦韜玉)

蓬門未識綺羅香　쑥대로 만든 문에서는 기라(綺羅)의 향기 모르는데

擬託良媒益自傷　매파에게 의탁하니 더욱 마음 상한다네.

誰愛風流高格調　누가 높은 격조의 풍류를 사랑하나!

共憐時世儉梳粧　함께 검소하게 화장하는 시세(時世)를 좋아한다네.

敢將十指誇鍼巧　감히 열 손가락을 내어 지나치게 예쁨을 자랑하나!

不把雙眉鬪畫長　두 눈썹이 그림같이 아름답다고 하지를 마라.

苦恨年年壓金線　몹시 한스러운 건 해마다 금실로 수를 놓아

為他人作嫁衣裳　다른 사람 시집갈 의상만 만드는 거라오.

辛巳冬月書於上海望江苑 醉墨齋　古越 王延林

신사년 겨울에 상해강과 동산이 바라보이는 취묵재에서 썼다. 고월(古越) 왕연림(王延林)

126

－명문당 서첩❷－

한간당시자첩
(漢簡唐詩字帖)

초판 1쇄 발행 : 2010년　5월　25일
초판 2쇄 발행 : 2022년　12월　15일

원저자 : 왕연림(王延林)
역편자 : 전규호(全圭鎬)
발행자 : 김동구(金東求)
발행처 : 명문당(1923. 10. 1 창립)
서울시 종로구 윤보선길 61(안국동)
우체국 010579-01-000682
Tel　(영)733-3039, 734-4798, 733-4748
Fax　734-9209
Homepage : www.myungmundang.net
E-mail : mmdbook1@hanmail.net
등록 1977. 11. 19. 제1~148호

ISBN 978-89-7270-947-3　94640
　　　 978-89-7270-063-0　(세트)
값 15,000원

명문당 서첩 1

英宗東宮日記(영종동궁일기)

'동궁일기'는 조선조 세자시강원에서
매일 세자의 행적을 기록한 국가의 기록문서

이 책은 동궁일기 중에서 21대 영조임금의 세자시절의 기록을 발췌한 것으로, 그 중에서 빼어난 초서체를 골라서 수록한 서예집이다. 초서체는 문자를 흘려쓴 서체로, 읽기 어렵기 때문에 대중화되지는 않았지만 필체의 변화가 풍부하여 예술작품 등에 많이 쓰이고 있다. 이 책에는 영조동궁일기에서 발췌한 초서와 탈초한 정서, 번역문이 수록되어 있다.

전규호 편역 / A4 판형 / 72쪽 / 값 12,000원